U0111143

中華文化基本叢書

白巍　戴和冰　主編

02

CHINESE CALLIGRAPHY

中國書法

書為心畫

朱天曙　著

總　序

　　時下介紹傳統文化的書籍實在很多，大約都是希望通過自己的妙筆讓
下一代知道過去，了解傳統。希望啓發人們在紛繁的現代生活中尋找智
慧，安頓心靈。學者們能放下身段，走到文化普及的行列裏，是件好事。
《中華文化基本叢書》書系的作者正是這樣一批學養有素的專家。他們整
理體現中華民族文化精髓諸多方面，取材適切，去除文字的艱澀，通俗易
懂，深入淺出，打破了以往寫史、寫教科書的方式。從中國漢字、戲曲、
音樂、繪畫、園林、建築、曲藝、醫藥、傳統工藝、武術、服飾、節氣、
神話、玉器、青銅器、書法、文學、科技等內容龐雜、博大精美、有深厚
底蘊的中國傳統文化中擷取一個個閃閃的光點，關照承繼關係，尤其注重
其在現實生活中的生命性，娓娓道來。一張張承載著歷史的精美圖片與流
暢的文字相呼應，直觀、具體、形象，把僵硬久遠的過去拉到我們眼前。
可以說老少皆宜，從閱讀中都會有收穫。閱讀本是件美事，讀而能靜，靜
而能思，思而能智，賞心悅目，何樂不爲？

　　文化是一個民族的血脈和靈魂，是人民的精神家園。文化是一個民族
得以不斷創新、永續發展的動力。在人類發展的歷史中，中華民族的文明
是唯一一個連續五千餘年而從未中斷的古老文明。在歷史漫長的進程中，
中華民族勤勞善良，不屈不撓，勇於探索。尊重自然，感受自然，認識自

然，與自然和諧相處。崇尚自然而又積極進取，樂觀向上，在平凡的生活中，善待生命。樂於包容，不排斥外來文化，善於吸收、借鑑、改造，使其與本民族文化相融合，相容並蓄。她的智慧，她的創造力，是世界文明進步史的一部分。在今天，她更以前所未有的新面貌，充滿朝氣、充滿活力地向前邁進，追求和平，追求幸福，勇擔責任，充滿愛心。顯現出中華民族一直以來的達觀、平和、愛人、愛天地萬物的優秀傳統。

什麼是傳統？傳統就是活著的文化。中國的傳統文化在數千年的歷史中產生、演變，發展到今天，現代人理應薪火相傳，不斷注入新的生命力，將其延續下去。在實踐中前行，在前行中創造歷史。厚德載物，自強不息。是為序。

湯一介

序

書藝之道

　　書法是中華民族的傳統藝術，也是具有世界意義的東方藝術門類之一，集中體現了中華民族的集體智慧，富於創造力、想像力。書法在字形上是象形與抽象的統一，在筆法上豐富而靈活，滲透了中國傳統文化的思想觀念，有著鮮明的民族特色。

　　漢字象形與抽象的特徵是中國書法創造力的源泉。在強化象形、突破象形、從象形到抽象的過程中，中國書法的藝術風格不斷豐富。中國書法中象形與抽象的統一構成了中國書法語言的獨特魅力，使其區別於其他民族的文字和藝術。漢代許慎《說文解字‧敘》指出「依類象形」謂之「文」，其後「形聲相益」謂之「字」。陳垣先生在《元西域人華化考》卷五中也說：「書法在中國為藝術之一，以其為象形文字，而又有篆、隸、楷、草各體之不同，數千年來，遂蔚為藝術史上一大觀。然在拼音文字種族中，求能執筆為中國書，已極不易得，況云工乎！」由象形文字發展而來的各種書法兼有象形和抽象的豐富性，給書法家帶來無限的藝術創造空間。

　　由於漢字和毛筆的特殊性，中國書法形成了其特有的藝術形式和筆法體系，並在此基礎上表現書家的精神世界和審美意味。中國書法既有一個相對穩定的體系，同時又具有高度的靈活性。點畫形態的豐富，把書法的

技法引向一個鮮活的世界，使書法中的點畫具有一種生命的活力和情趣。這種點畫從人的自然體態和一般性情出發，對技法所要創造的美規定了基本準則，以「法」入門，同時不拘於法，寓有法於無法之中。體現中國書法藝術核心的內容是「筆法」，這是中國書法之所以能成為書法藝術的本質特徵，體現了漢字藝術的獨特魅力，對書法能夠作為一種藝術存在，千年不衰，並成為一種優秀的文化，起著極為重要的作用。中國書法的筆法早期是原始狀態的，到了晉代以後形成一種規律。如行書的提按、中鋒、側鋒，篆書的中鋒用筆，隸書的波挑等，這需要我們在具體作品中進行解讀，瞭解其來龍去脈。

從中國書法中，我們還可以進一步瞭解到先人對世界萬物的看法，體味其中陰陽、剛柔等相互轉化的哲學思想；可以領略儒、釋、道思想對書法的滲透，也能體會中華傳統習俗在其中的延續和發展。中國書法具有黑白、大小、長短、粗細、剛柔、濃淡、枯潤、向背、俯仰、正欹、直斜、縱橫、疏密、巧拙等相反、對立的因素，這些因素經過書法家巧妙的處理，使書法呈現生動多變、和諧統一、氣象萬千的態勢。書法的字象有限而意味無窮，境界深遠。畫家的「目盡尺幅，神馳千里」，詩人的「言有盡而意無窮」，音樂家的「此時無聲勝有聲」等，在書法中都能體現。

中國書法來源於自然，強調「天性」和「工夫」的和諧統一。漢代蔡邕在《九勢》中說：「夫書肇於自然，自然既立，陰陽生焉；陰陽既生，形勢出矣。」中國書法充滿了藝術的辯證法，呈現出豐富生動而又和諧統一的藝術形象。欣賞書法的人多從直觀其抽象性的形式構成著眼，進入節奏、韻律、情趣的感知，產生藝術美的心理感應。書法創造的藝術形象活躍並

深化了欣賞者的聯想、想像和思維。

　　唐代孫過庭的《書譜》、清代劉熙載的《書概》等書論中都提出了書法中許多對立而統一的藝術思想，但不同書家都以各自書法特有的藝術形象體現個人的面貌。梁啓超先生在《書法指導》中曾說：「美術一種要素，是在發揮個性；而發揮個性最眞確的，莫如寫字。如果說能夠表現個性，就是最高美術，那麼各種美術，以寫字爲最高。」書法家一方面要追求藝術的上乘境界，同時也要在書法中表現書家的個人品格。中國書法藝術對人品的強調，是中國特色的藝術思想財富。欣賞書法由感性的觀賞深入到理性的思考，在道德層面上使人受到薰陶，這些都構成了中國書法民族特色的內容。

　　中國書法不僅以其鮮明的民族特色屹立於世界藝術之林，在國際文化傳播中，也扮演著重要的角色。日本和朝鮮兩國作爲中國的近鄰，文化交流歷史悠久，十分頻繁。從南北朝開始，中國文字和書法逐漸通過朝鮮半島傳到日本。隋唐以來的各個時期，中國書法對兩國都產生了不同程度的影響。在唐代，日本派遣唐使學習中國文化，專職配置善書的史生，其中橘逸勢（782—842）在唐留居兩年，偕空海交遊唐儒、佛人士，回國後以書法名世，與空海、嵯峨天皇並稱「三筆」。而最澄（767—822）、空海（774—835）傳播唐代書法貢獻最大。最澄回國帶去王羲之、王獻之、歐陽詢、褚遂良等書家的名帖和墨蹟；空海在唐留心詩卷，大量收集名家墨蹟。唐鑑眞和尚東渡，首次爲日本引進了王羲之、王獻之法書。唐代書法名跡和拓本流傳日本，大大促進了日本書法的發展，平安朝初期的日本書壇唐風瀰漫。中國書法不僅深得日本民族的欣賞，而且還被其師承。日本在漢字書法中楷書點畫和草書偏旁的基礎上，融入本民族的文化精神、審

美情趣和創作手法，成就了具有日本民族特色的片假名、平假名的書法藝術。日本還仿唐代抄寫典籍，設立「籀篆」科目和「書師」、「裝潢」等職位。明清之際，福建禪僧隱元、木庵等對日本書法產生巨大影響，開啓日本隸書的興盛時代。清代書家楊守敬、徐三庚、張裕釗、趙之謙、吳昌碩等對日本書家、書風產生了較大影響。

日本在引進、借鑑中國書法的歷程中，又在形式、風格乃至技法上豐富了中國書法，發展出少字數書法、前衛書法、近代詩文書法、假名書法等多種流派。被日本人稱爲「新古典主義」或「表現主義」的少字數書法強烈的意象性的表現，假名書法的洗練與空靈以及脫離文字的前衛書法黑白塊面的造型意味等都給人創作參照。

中國書法在朝鮮半島也有著廣泛的傳播。早在唐代，新羅著名書家崔致遠（857－？）十二歲入唐，曾爲高麗太祖王建作書，有《筆法》詩云：「也知外國人爭學，惟恨無因乞手蹤。」表達其對南朝書家蕭子雲的推重。元代書家趙孟頫書法影響高麗長達300年。清代，朝鮮書家金正喜拜翁方綱、阮元爲師，致力於中國和朝鮮古代碑刻的研究，出版了《金石過眼錄》、《實事求是說》等著作。在創作上運用隸書進行變化，被朝鮮人尊爲他們的「書聖」。吳昌碩與朝鮮書家閔泳翊（1860－1914）來往密切，爲其創作很多作品。

在西方，書法是最後被人們認識和瞭解的中國藝術。除了對中國書法的象形、筆法和其他文化特徵缺少深入瞭解外，最主要的是西方並沒有相對應的藝術形式。書法在西方通常被看成是一種技藝，沒有像在中國這樣，享有崇高的文化地位。20世紀以來，隨著西方對抽象藝術的接受和理解的深入，許多西方畫家在作品中體現了其受中國書法影響的

痕跡，僑居西方的中國文人和收藏家不斷介紹中國書法藝術，使書法逐漸爲人們所接受。特別是1971年，美國費城博物館成功舉辦了中國書法藝術展，使中國書法在西方的傳播更加深入。同時，顧洛阜（1913－1988）、艾略特（1928－1997）、安思遠、王方宇（1913－1997）、翁萬戈等著名收藏家都藏有中國古代許多重要的經典作品，其中不少作品成爲研究者研究的對象，而收藏家們也從中體會到了中國書法的魅力。正如顧洛阜所說：「我相信，我先前接觸到的西方繪畫的各種要素及其在藝術中的運用，幫助我欣賞到中國書法無窮的精微之處。收藏中國繪畫和書法這一姐妹藝術是很自然的，因爲創作它們用的是同樣的材料——筆墨紙硯，描繪或書寫它們同樣完全依賴於獨特的運筆方法。它們是這個世界最古老並仍在延續的中國文明的靈魂——因爲它們表現了中國文化的精髓。」

當代中國書法的國際傳播越來越頻繁，與日本、韓國、新加坡及美國、法國等國家與地區的交流活動日益頻繁。中國書法成爲中國文化最有特色、最爲形象的標本，不僅使許多精通、熱愛和收藏書法作品的外國人士沉迷，還受到許多造型藝術家的青睞，特別是西方抽象主義畫派的畫家們對書法線條及構成元素更是加以借鑑。美國學者福開森甚至認爲：「中國的一切藝術，都是中國書法的延續。」類似這樣的觀念，使許多西方造型藝術家對中國書法產生極大興趣。同時，有些當代中國書法家也從抽象主義畫派的美學意味中得到啓發，把書法作爲一種創作觀念，提出「書法主義」的口號。梁啓超先生1926年在清華大學演講時就談到中國書法是特別的美術，有「線的美，光的美，力的美，表現個性的美」。隨著時代的發展，現在人們對書法問題的思考越來越多，書法的表現方式也越來越多，

如現代書法打破漢字的構成，書法中漢字筆劃與結體的關係、書法中墨法在平面的運用、書法中的筆法共性與個性的關係、書法風格的延續與變革、書法中的「裝飾」現象等都引起了人們的思考。在國際藝術交流中，書法作爲一種特殊的中國藝術和文化被借鑑和吸收。

目 錄

中國書法

①

早期的文字與書法

中國書法的先聲

　　漢字的起源，奏響了中國書法的先聲。它的形成，經歷了漫長的歷史階段。考古學家發現的仰韶文化、馬家窰文化和龍山文化等原始文化時期的陶器上所存留的刻畫象形符號，爲我們認識、瞭解早期文字提供了重要的實物資料。東漢許愼在《說文解字‧敍》中指出，漢字是對自然萬物的象形，它源於指事符號。近年來出土的實物也進一步證明了許氏關於漢字源於原始圖畫及刻畫符號的論斷。（圖1-1）根據學者的研究，漢字大約形成於夏代，在夏商之際（公元前17世紀前後）形成較爲完整的記錄語言的文字體系。中國最早的古漢字，學術界公認是商代中後期的甲骨文和金文。書法藝術正是與甲骨文、金文同步誕生。1996年，考古學家在山東桓台縣史家村發現一批甲骨文片，經測定爲距今3500年到3700年。據此，我們可以推測，中國書法應已有3500年以上的歷史。

　　中國書法是由漢字組成的特有藝術。沒有漢字，就沒有書法藝術。人類有了社會，就有了交往。在原始氏族公社時期，人們的交流只用聲音來表達。隨著氏族公社的壯大和部落的形成，僅靠聲音來表達某種涵義往往顯

3

圖1-1 人面魚紋陶盆

新石器時代，仰韶文化陶器，盆內壁以黑彩繪有兩組對
稱的人面魚紋，1955年陝西省西安市半坡出土，高16.5
公分，口徑39.8公分，中國國家博物館藏。

得不夠完整，於是，人們開始使用實物來幫助記憶和交際，發明了結繩、刻
契和原始圖畫等記事方法。在中國歷史上，有關於結繩的記載。《莊子·胠
篋》記載從容成氏至神農氏的十二氏時代都用結繩。神農氏的時代正是黃帝有
文字時代之前，可見中國遠古時代實有結繩的方法。原始圖畫是古人記事和表
達思想的另一種方法。這種圖畫的藝術性不是最重要的，最重要的是它能幫助
記憶和表達思想。這種表意的圖畫，是象形文字的前身或來源。

　　漢字的萌芽，據迄今發現的考古材料，似乎可以上溯到8000年前的新
石器時代。在公元前4100年至公元前3600年的仰韶文化遺址中，出土了大
量的陶器刻畫符號，其中出土量最多的是西安半坡和臨潼姜寨兩地。西安
半坡村出土的仰韶文化彩陶上的刻畫符號與殷周青銅器銘文中的刻畫族

徽相類似；臨潼姜寨發現的一部分陶器上有一百二十多個刻畫符號。除此之外，臨潼零口、垣頭，長安五樓，銅川李家溝，以及其後的馬家窯文化（如青海東部柳灣馬廠類型墓葬遺址）、龍山文化（如山東章丘龍山鎮城子崖遺址）、良渚文化（如杭州良渚遺址）、大汶口文化（如山東莒縣陵陽河遺址）等都有相似的發現。這些刻畫符號是中國文字發展的淵源之一。儘管迄今為止還沒有發現這類符號確以用作文字的依據，但這類符號有利於人們對漢字起源的探討。考古學家又在河南舞陽賈湖地區發現，距今8000年的賈湖新石器時代聚落遺址裡龜甲上有簡單的刻畫符號，有學者視其為「原始文字」。仰韶文化陶器上的刻符（圖1-2），已不是單純意義上的某種記號，其中包含了原始文字的因素。大汶口文化陶器上的文字有寫、有刻，筆劃整齊規則，這種文字可以用二千年後的殷商銅器金文和甲骨文的文字作對照。從這些考古材料我們可以認識到：賈湖文化的龜甲刻符、仰韶文化陶器刻符、殷墟甲骨文是一脈相承的。從結繩、刻契等實物記事，到陶器上等擬物體形象的符號，都揭示了漢字創造的兩大基本途徑：象形和指事。從而勾勒出漢字由先文字階段、原始文字階段到古文字階段的發展脈絡。

圖1-2　仰韶陶器上的符號

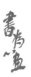

▌甲骨文的「刻畫」美和金文的「鑄造」美

　　殷商時期是目前所見最早有文字記載的歷史時期，甲骨文和金文是殷商時期書法的代表，它們是考古資料可證實的數量較多又相當成熟的最早漢字。除此之外，在殷商陶、石、玉、骨、角等類物品上也發現了文字。1899年甲骨文始發現於商代後期王都的遺址——殷墟（今河南安陽小屯村），這成為19世紀震驚世界的文化事件。甲骨文為商代後期遺留下來的卜甲、卜骨上刻記的占卜紀錄。這些卜辭和記錄占卜活動的文字是用刀刻在龜甲、獸骨上的，有極少數甲骨文是寫了而未刻的，因而甲骨文又稱「龜甲文字」、「卜辭」、「殷墟書契」等。商代人有時也在甲骨上刻記非卜辭內容，有時也在不是用來占卜的骨片上刻字，但學術界通常也稱它們為甲骨文。據胡厚宣先生統計，現今出土的甲骨文材料已累積到約十五萬片，少數為完整的卜甲和卜骨，單字總數有四千六百多個。

　　甲骨文作為中國最古老的文字，其構造已相當完備，其中最多的是象形字，多用約定俗成的符號表現實物的特徵，也有的用符號代表某種意義，少數是象形和音的結合，或以同音來表達另一意義。甲骨文多用尖

銳的刀具刻成，有先書後刻和以刀爲筆直接刻寫兩種形式。據董作賓先生《殷人之書與契》和《安陽侯家莊出土之甲骨文》兩文所載，在甲骨文筆劃刻漏處，可以發現商人契刻甲骨文時，是先書後刻。如果是這樣的話，就說明甲骨文先表現筆意，後才表現刀味。從書法角度來看，甲骨文已經具備了後世書法的用筆、章法、結字諸要素。從用筆角度來看，殷商時期刻工運刀如用筆，表現出某些書法的用筆特徵。同時，在甲骨文中又發現了用墨或朱砂書寫的文字，表明這個時期已有類似毛筆的書寫工具。這些朱、墨書跡的用筆，起止均顯鋒芒，有輕重粗細變化，兩端尖、中間粗，可視爲書法最初的用筆形式，也反映書寫工具的柔韌性和表現力。章法上，甲骨文多爲縱成行，橫則有列與無列並存，疏密錯落，變化豐富。結字上，既有對稱美，重心穩定，搭配勻當，又有一字多種結構的變化美，複雜的組合而呈現多樣統一性，方圓結合，開合有度，表現出原始的書法藝術形式美。因刀不同於筆，刻時不易圓轉，直線較多，所以甲骨文的形態以方折爲主，表現爲瘦勁、峻挺的刻畫特徵。

甲骨文書法受時代、刻工、環境、內容等因素的影響，在不同的時期呈現出不同的風格，或雄渾，或秀麗，或謹巧，或工整。《祭祀狩獵塗朱牛骨刻辭》(圖1-3)字跡精勁詭異，《鹿頂骨紀事刻辭》字跡遒美豐腴，饒有筆意，爲甲骨文的代表作。在甲骨文的塗朱牛骨刻辭中，我們不僅看到它字形上的美，還可以從章法上分析其特點。它的正面中段完整分三段：右邊三行爲一段，從左到右排列；中間三行爲一段，從右到左排列，略高於右邊部分；左邊部分爲一段，從右到左排列，排列時位置更低。這樣，在章法上形成了錯落有致的感覺。再從局部來看，字與字之間或疏或密，字形或方或圓，圓處有方勢，顯瘦勁之美。在筆劃上，橫豎、斜線交叉十分自然。值得注意的是，它在筆劃上多有粗細變化，筆意和刀味表現得十分明顯。

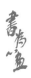

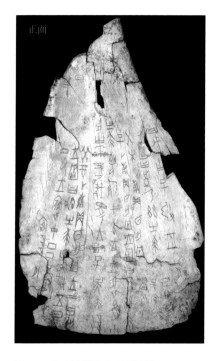
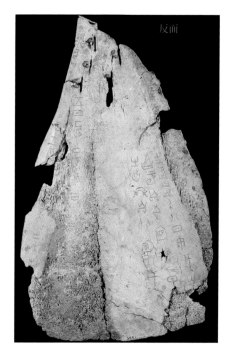

圖1-3 《祭祀狩獵塗朱牛骨刻辭》

商代，牛骨正反兩面都有刻辭，共160餘字，牛骨長
32.2公分，寬19.8公分，中國國家博物館藏。

　　青銅器在商周時期除了作爲日常所用器具外，多用於祭祀和喪葬儀
式。用於飲食起居的爲「養器」，用於祭祀的祭器爲「禮器」。鐘和鼎在周
代各種有銘文的銅器中佔有重要地位。鐘爲禮樂之器，鼎爲權力象徵，故
後人又稱金文爲「鐘鼎文」。青銅器又稱彝器。金文鑄刻文字有兩種形態：
一種是凹入的陰文，稱爲「款」；另一種是突出的陽文，稱爲「識」。因
此，青銅器銘文又稱「彝器款識」、「鐘鼎款識」。

　　金文和甲骨文在商代同時存在，金文自成體系，不受甲骨文影響。有
些金文和陶文，甚至還早於現今發現的甲骨文。商代早期的銅器上所刻類

似族徽圖騰的文字，比甲骨文更多地表現了原始文字的象形意味。到了商代中晚期，青銅銘文較早期金文字數增多，銘文多達數十字，記錄內容多爲當時戰爭、盟約、賞賜和其他社會活動。由於金文多在母範上寫刻後澆鑄，工藝繁複，其鑄造後的筆劃特徵不同於甲骨文鍥刻後形成的方折瘦勁的特徵，而是表現爲既豐滿又柔韌的特點，點畫交接處顯點團狀，較多地保留了母範上的文字書寫筆意。在章法上，銘文行款以豎列直書、自右向左行文最爲常見，體現了追求統一、對稱、變化的意識，比甲骨文更爲端莊、穩定，體勢恢宏，筆劃凝重，形成古樸、典雅的風格，並影響了西周金文。（圖1-4）

西周初期金文中肥瘦懸殊的筆劃和呈方圓形狀的團塊，在西周晚期已經消失，筆劃的形式美變得純粹起來，文字也向平直線的方向演化，風格

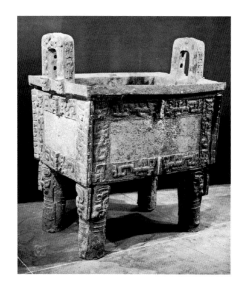

圖1-4 《后母戊鼎》及其鼎內金文拓片

商後期，鼎內鑄文爲「后母戊」，鼎通高133公分，口長79.2公分，口寬112公分，重875公斤，中國國家博物館藏。

上或簡遠，或峻秀，或渾穆，或莊嚴，極為豐富。金文發展到西周，進入了一個輝煌的時代，此時，後世尊奉的大篆風格對春秋戰國時期的金文產生了重要影響。（圖1-5）（圖1-6）

在甲骨文和金文的歷史遺跡中，我們發現，這些最早的漢字已經具備了書法形式美的基本因素，如刻畫書寫的筆劃美，單字造型的對稱美、變化美，組合排列上的章法美，以及在書寫、刻畫和鑄造中因諸多因素而形成的風格美。西周到春秋戰國時期，金文、石刻、簡帛書法因書寫材料的不同，呈現出絢麗多彩的藝術風格。先秦時已有了刀和毛筆等書寫工具，審美視覺中的「刀味」、「筆味」、「金石氣」等範疇均源於此。（圖1-7）（圖1-8）

圖1-5　《大盂鼎》拓片

西周前期，金文，鼎高101.9公分，口徑77.8公分，中國國家博物館藏。

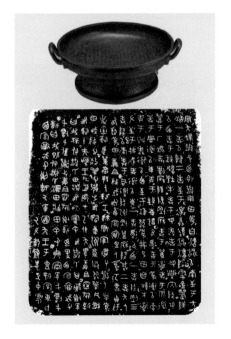

圖1-6　《散氏盤》及其拓片

西周晚期，金文，盤高20.6公分，口徑54.6公分，深9.8公分，台北故宮博物院藏。

甲骨文、金文和六國文字在廣義上我們都稱其為「大篆」，狹義上的「大篆」即春秋戰國時期的文字。從商到秦統一，漢字的演變表現出由繁到簡的趨勢，這種演變具體反映在字體和字形的嬗變之中。西周晚期的金文中，商周時期富於紋飾的點畫特徵趨於消失，而變得更富於抽象性。至戰國中後期，周秦一系文字由大篆演變為小篆，而此時的民間草篆也向古隸發展，大大改變了文字最初的象形性和裝飾性，點畫更趨於簡潔和自由，書法藝術因文字變化而顯得更加豐富。

春秋戰國時期的各國文字都有不同程度的發展，商周以來的文字形體發生了很大變化。商周以來的文字，在各國走上了截然不同的發展道路，出現了濃厚的地域色彩。

圖1-7 《侯馬盟書》及其上文字

山西侯馬晉國遺址出土的盟誓辭文玉石片。春秋晚期，毛筆書寫，晉系篆字，最大的長32公分，寬近4公分，小的長18公分，寬不到2公分，山西博物院藏。

11

圖1-8 《秦公簋》拓片

春秋中期至戰國早期，金文，秦系篆字，玉蓋高23.5公分，口徑18.8公分，中國國家博物館藏。

圖1-9 《郭店楚簡》

戰國時期，簡上文字為典型楚系篆字，簡縱約33.6公分，橫約0.6公分，上海博物館藏。

簡、牘、帛等書寫材料的發明，也刺激著書寫的發展，書體、書風亦隨之變化。此時的書法藝術在各系文字發展中顯得絢麗多彩。齊系文字、燕系文字、晉系文字、楚系文字（圖1-9）和秦系文字所表現出的書風最為典型，它們在春秋戰國時期不同階段的發展，代表了這一時期的書法成就。其中，秦國僻居西土，與關東各國長期隔絕，這種相對閉塞的環境，使秦系文字成為獨立的一系，有別於六國各系文字。

石鼓文是秦系文字刻石的代表。（圖1-10）漢代以前的刻石沒有固定形制，大抵刻於山崖的平整面或獨立的自然石塊上，後人將有刻字的獨立的天然石塊稱作「碣」。石鼓文即是一件獵碣，唐初在陝西南原西端被發現，共十件。南原是秦國故都之地，西臨汧水，南面渭河。唐憲宗時，石鼓存放在鳳翔孔廟。北宋鳳翔知府司馬池（司馬光之父）又將石鼓移置鳳翔府學，但其中一鼓已經遺失。宋皇祐四年（1052），金石收藏家向傳師在民間訪得遺失之鼓（可惜該鼓已經被民人鑿成米臼），重新湊齊十鼓。宋大觀年間（1107－1110）又將石鼓從鳳翔遷到汴京，先置辟雍，後入宮中稽古閣，徽宗寶愛之，命人用金填入字口，以絕摹拓之患。金兵破汴京後，將石鼓掠走，運往燕京（今北京）。此後，元代又將石鼓安放在國學大成殿門內，分左右兩壁排開，此後明清兩代，石鼓存放地一直未變。後輾轉存於北京故宮博物院。

石鼓文雖從西周金文發展而來，但不同於西周金文過多的裝飾，而顯示出自然、樸質的藝術特徵，呈現為一種新的風貌。其在行款上十分工整，橫豎間距大體整齊，體現出穩中有變的特點。除秦系文字外，春秋早期各系文字書風大體繼承和發展了西周晚期的風格，結體一般為方正樸茂。從春秋中期到戰國早期的各系文字書風逐漸擺脫西周晚期的影響，這時的文字結體多為頎長秀美，並出現了裝飾性較強的鳥蟲篆等。戰國中晚期的各系文字書風總體走向簡率。由此我們也可以看出，早在秦統一六國之前的戰國時期，小篆已是秦通行的字體。秦始皇統一六國

圖1-10　石鼓文拓片

春秋中期至戰國早期，秦系篆字，石鼓高約90公分，直徑約60公分，北京故宮博物院藏。

後，在全國全面推行小篆，所謂「罷與秦文不合者」，就是指廢黜與小篆不合的文字，於是春秋戰國時期的其他各系文字基本上退出歷史舞台，小篆變為官體文字。

　　秦系文字在秦統一六國過程中發揮了積極的作用。一方面，戰國秦篆中「正體」轉變為小篆；另一方面，俗體文字使用的頻繁，促使書寫速度開始加快，筆劃也變得簡約，即所謂的「奏事繁多，篆字難成而初有隸書，以趣約易」，於是發生隸變，衍生出古隸。小篆和古隸是由戰國秦篆同時派生而出的。

從甲骨文到金文是沿著刀刻、鑿鑄道路發展的。在春秋戰國時期的書風中能清楚地看到「隸變」的過程，這標誌著毛筆在中國書法史上廣泛應用的開始。（圖1-11）以毛筆進行書寫與帶有工藝性質的甲骨文、金文書寫有著明顯的不同，也是後世所說的「書卷氣」與「金石氣」之分野。

圖1-11　《青川木牘》

戰國時期，毛筆書寫，秦隸，木牘長46公分，寬2.5公分，厚0.4公分，四川博物院藏。

中國書法

2

秦漢之間

▌ 小篆──秦代的官方書體

　　秦始皇統一六國後，加強中央集權，廢除分封制，推行郡縣制，並頒佈一系列政令，其中之一是「車同軌、書同文」。戰國時期，各國語言不同，文字各異，秦丞相李斯建議「罷其不與秦文合者」，得到秦始皇的採納，並令李斯等人對文字進行整理，使之統一和規範。就這樣，小篆成爲秦的官方書體。

　　小篆在戰國後期即已成熟。在此之前，春秋後期的《秦公大墓石磬銘文》和戰國的《秦封宗邑瓦書》（圖2-1）中已有小篆的基本面貌，而戰國秦《杜虎符》和戰國秦《新郪虎符》（圖2-2）已十分接近統一後的小篆。秦朝統一六國文字以小篆爲基礎，經過丞相李斯的規範整理，在統一後的秦朝流行。

　　秦代小篆筆劃圓轉流暢，較大篆整齊，主要用於官方文書、紀功刻石和印章中，這促進了文字的傳播和各地域間的交流。從泰山、琅邪、嶧山、會稽等處所立秦始皇東巡時的紀功刻石以及秦詔銘文，權量、陶文，瓦文中可知秦篆在當時已廣泛傳播。小篆在秦統一後的規範，扼制了各地

圖2-1 《秦封宗邑瓦書》拓片

戰國秦惠王時期，草篆，瓦正、背兩面刻字，
畫內塗朱，銘文120餘字，陝西師範大學博物館
藏。

圖2-2 《新郪虎符》拓片

戰國晚期，秦系篆字，虎符通長8.8公分，前腳
至耳尖高3公分，後腳至背高2.2公分，重95克，
法國巴黎陳氏藏。

文字異形的現象，促進了漢字的發展。同時，隨著秦篆的統一並成為唯一
的官體文字，發展中的民間古隸隸變對象也趨於專一，為隸書的發展成熟
提供了穩定的基礎。

圖2-3　《泰山刻石》拓片

秦（前219），篆書，刻石現存山東泰安岱廟。

秦滅六國後，秦始皇曾有四次東巡，途中為頌其顯德而昭明天下，在多處刻石，漢代司馬遷《史記‧秦始皇本紀》著錄了秦代最重要的六件刻石文獻：《泰山刻石》（圖2-3）、《琅邪台刻石》（圖2-4）、《之罘刻石》、《東觀刻石》、《碣石刻石》、《會稽刻石》。這六件刻石中的三件早已逸失，另三件或為殘石或為翻刻。現存的秦代石刻《泰山刻石》和《琅邪台刻石》相傳為秦丞相李斯所書。這些石刻，字形結體勻稱，呈長方，上下取縱勢，偏旁部首基本固定：筆法圓轉宛通，中鋒用筆，藏頭護尾，結體勻稱；筆劃委婉而剛勁，富於端莊美和肅穆氣，雖筆筆獨立，然觀其整體，相互依附，在章法上有行有列，森嚴有度，並由其縱勢產生了行間大字距小的布白特點。秦代石刻，開闢了銘刻文字的新紀元，與戰國時期的石鼓文為一脈，它的大量出現為漢代碑刻文字作了鋪墊。秦代書家中，最重要的有李斯、程邈、趙高及胡毋敬。

　　秦始皇統一六國後，為統一度量衡，向全國頒發一篇詔書。這篇詔書由官府核驗，後由工匠受命製作在量器上。詔書銘文或被鑄鏨於權量之側，或以印模製作於陶量之側，人們稱其為秦詔權量銘文。（圖2-5）又製成有銘文的一薄片「詔版」，鑲嵌於權量上，被稱為秦詔版。秦詔權量銘文和秦詔版的刻寫非出自一人之手，一部分和當時通行的小篆書寫

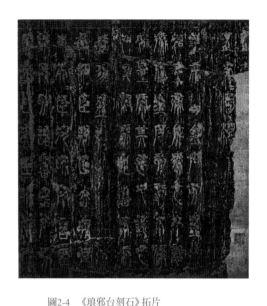

圖2-4 《琅邪台刻石》拓片

秦（前219），篆書，石高129公分，寬67.5公分，厚37公分，中國國家博物館藏。

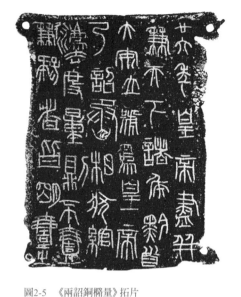

圖2-5 《兩詔銅橢量》拓片

秦，篆書，量長30.3公分，寬16.84公分，高9.85公分，陝西歷史博物館藏。

較接近。秦詔銘文中除規範工整一路的小篆風格外，簡率不規則者代表了秦代小篆書法中自由奔放一路的風格，與整飭的東巡刻石風格形成對比。由於多數秦詔銘文屬於後者，為鑿刻而成，多呈方勢，短促的節奏和瘦硬峭峻的筆劃形成其特有的風格，與傳統金文圓轉流動的筆勢不同。這種特色，對漢代金文風格產生了很大影響。

　　秦代的金文作品，還包括虎符、泉幣、印章銘文和散見於秦代的各種兵器、銅車等上面的文字。如《陽陵虎符》（圖2-6）書體為工整的小篆，謹嚴渾厚，與《泰山刻石》、《琅邪台刻石》大小雖異而體勢相同。秦代的印章，摒棄了戰國時期印章使用同期金文的主流，開始使用摹印篆，與戰國金文中使用的環狀線條和斜向運動線條有異，摹印篆嚴整中寓舒展，趣味迴異

於大篆。秦印銘文
把小篆的典雅、峻
秀通過鐫刻表現出
來，尤顯秦金文的
特色。

　　秦代的陶文，
主要包括秦代陶器上
的印陶文字與刻畫文
字、磚瓦上的戳印文
字、鑿刻文字等。
秦代陶器上的列印
戳記和刻畫文字，
多出於下層官吏或
製陶工匠之手。

　　近二十年來，
考古學家又在秦都
咸陽遺址、秦始皇
陵兵馬俑坑及秦墓

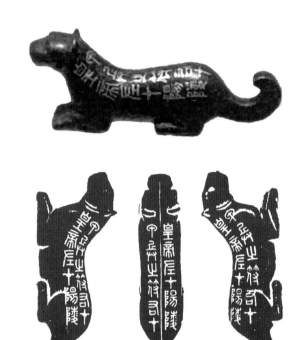

圖2-6　《陽陵虎符》及其拓片

秦，小篆，虎符長8.9公分，寬2.1公分，高3.4公分，中國國家博物館藏。

葬中發現大量秦代陶文，包括秦磚、瓦、陶器、陶俑等。其中戳印銘文多為篆書，刻畫銘文多為草篆、草隸，這些墓誌、陶、磚、瓦上的文字，刻畫書寫十分草率隨意，真實地反映了秦代通行手寫書體的面貌。

　　秦詔版和秦代的權量、虎符、泉幣、印章和其他金器上的文字，大都使用標準小篆，它和秦代陶文一起，體現了秦代通行文字的主要面貌。

漢簡：從江淮到西北

漢代的簡牘書法是漢代手書墨
蹟的主流，此外還包括帛書和紙
書。20世紀以來，中國西北地區
和江淮地區陸續出土了大量的漢代
簡牘、帛書和少量紙書墨蹟，其中
包括西漢初期的作品，這為研究整
個漢代書法的發展提供了方便。長
江、淮河流域出土的西漢簡牘和西
北乾燥地區的漢代簡牘，有著明顯
的地域風格，大致代表了漢代簡牘
的兩大陣營。其風格特徵的形成，
主要是由地區文化差異和書寫者的
素養等多種因素決定的。

自1972年以來，在山東臨沂銀

圖2-7 《戰國策縱橫家書》

西漢，隸書，帛書縱192公分，橫48公分，湖南
省博物館藏。

22

圖2-8　《神烏傳》

西漢，竹簡，隸書，簡長22公分，寬0.9公分，江蘇省連雲港市博物館藏。

雀山、湖南長沙馬王堆、湖北江陵鳳凰山、安徽阜陽雙古堆、湖北江陵張家山、江蘇連雲港及儀徵市胥浦等地出土了大量的西漢竹、木簡牘和帛書。江淮漢簡的成書年代大多早於西北漢簡，爲西漢前、中期的作品，其形態大都保留有小篆的縱勢遺意，字間距較大，多呈長方之體勢，與秦隸一脈相承。如西漢前期的馬王堆帛書《老子》乙本，字形扁方，橫勢強烈，橫豎結構規整，波挑和掠筆有明顯的裝飾趣味，更近於成熟的漢隸，而帛書中《戰國策縱橫家書》(圖2-7)則還保留著金文、大篆中特有的斜勢筆劃和結體特徵。江陵鳳凰山漢簡與馬王堆帛書、張家山漢簡成書年代僅相距二十年左右，出土地點亦爲楚地，但卻強烈反映了當時文字演變的迅速。簡上的書寫多爲草隸風格，用筆急速，強調提按和波挑，部分木牘上的文字已具有章草意味。西漢中晚期連雲港漢簡中的《神烏傳》(圖2-8)隸中有草，筆劃中多有圓勁弧形，粗筆時有出現。江淮漢簡展示了古隸在漢代前期向成熟漢隸演化的軌跡。由於其大多出土於戰國時期的楚國故地，所以其中許多字的結構與楚國古文字一脈相承，可見其深受楚文化影響。

圖2-9 《甘谷漢簡》

漢，簡牘，隸書，長23.5公分，寬2.5公分，甘肅省文物考古研究所藏。

中國新疆、甘肅、內蒙古、寧夏、青海等地出土的簡牘、帛書、紙書墨蹟等具有相類似的書寫風格。1899年瑞典人斯文・赫定（1865—1952）在新疆塔里木河下游的古樓蘭遺址，發現了晉木簡一百二十餘枚。此後在新疆古于闐遺址、古樓蘭遺址和甘肅敦煌均有大量漢晉木簡出土。1930年在今內蒙古自治區額濟納河流域（古居延海）發現漢簡萬餘枚。同年，新疆羅布淖爾亦有西漢木簡出土。新中國成立後，考古工作者陸續於甘肅武威、敦煌、甘谷、古居延海和青海大通縣發掘出大量的兩漢竹木簡（圖2-9），此外在甘肅的酒泉、張掖、嘉峪關、玉門等地也有漢簡出土，其中以居延漢簡和敦煌懸泉置漢簡最為宏富。其簡牘文字內容包括文書、簿冊、信札、經籍等，多為木簡，紀年年限為西漢中期至東漢中後期。它們的出土，為研究這一時期的文字演變和書寫風格提供了重要的資料。

西北漢簡從西漢中期到東漢中後期都有紀年作品，這些簡上的書體有隸書、章草、楷書三類。西北漢簡多出自駐守邊疆的中下層官吏與將士之手，他們粗獷、率真的性格表現在書寫中則為用筆多變，點畫跳躍放縱而顯顧盼之態，率意而有天趣，大大豐富了筆法。從江淮漢簡和西北漢簡等豐富的考古資料中，我們可以發現，西漢時期，隸書已廣泛運用，顯示了

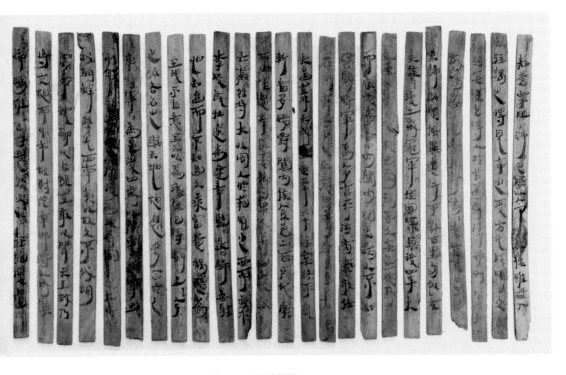

圖2-10　《居延漢簡》

東漢，簡牘，隸書，尺寸不詳，台北「中央」研究院和甘肅省
文物考古研究所藏。

強大的生命力。同時，也證明文字在此時已完成了由篆至隸的變化，到西
漢中期隸書已十分成熟。從西北的敦煌、居延等簡牘（圖2-10）中還可以看
出，西漢中期的章草已形成了較爲固定的草法，說明章草已較爲規範，並
成爲漢代通行的書體之一。從這些漢簡中還可瞭解到，東漢初期已見行書
和楷書的端倪，這說明漢代除隸書爲官用書體外，整個漢代一直在急速的
書體演變中孕育著新書體的誕生。

　　漢帛書要比漢簡牘少得多，其中文字多爲隸書，篆書相對較少。1973
年，長沙馬王堆漢墓出土大批帛書，其中《老子》甲本形態大都留有縱勢遺

意，字距較大，呈長方體
勢。（圖2-11）

　　1959年，在甘肅武威
磨咀子漢墓中出土木簡
六百多枚，其中，在23號
漢墓的棺蓋上，出土一幅
麻布的明旌（即入葬時覆蓋
於棺材上的長幡），上面
有墨書篆字兩行，爲「平
陵敬事里張伯升之柩，過
所勿哭」14個字，頂端飾
兩圓形圖案，形如漢代瓦
當。這些字的篆法吸收了
秦代小篆和詔版文字的特
點，又受到漢代通行隸書
的影響，筆劃繞曲，結體
疏朗，用筆圓勁。東漢時
期許多篆書碑額篆法與之
相類，或正是受了這類風
格影響。

　　1973年，甘肅省金塔
縣漢肩水金關遺址出土了
西漢後期一幅紅色絲織
品，絲織品上用墨書的《張
掖都尉棨信》（圖2-12）亦

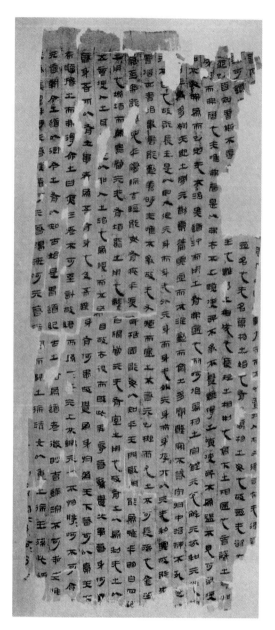

圖2-11　《老子》甲本帛書

西漢，絹本，隸書，尺寸不詳，湖南省博物館藏。

26

圖2-12　《張掖都尉棨信》

西漢，絹本，篆書，縱21公分，橫16公分，甘肅省文物考古研究所藏。

十分有特色。棨信是古代傳信的一種符證，也稱「信幡」，形如一方無邊朱文印章，十分注意點畫的空間布白，如「張」的下部、「掖」的右部都留有空白，且字形小，中間「都」、「尉」兩字略大，字內或方或圓，變化自然。左邊「信」字的單人旁略成曲勢，和右邊「張」字的末筆相呼應。這件作品的文字為秦代的小篆樣式，但筆劃蜿蜒彎曲，字形婀娜多姿，字的中心多上提，有著獨特的趣味。

█ 豐富多樣的漢隸刻石

　　西漢時期刻石稀少，主要原因是西漢大量採用木製墓表，木表易爛，而王莽建新，「惡稱漢德，凡所在有石刻者，皆令僕而磨之」，故西漢刻石鮮存。這一時期的刻石中，有篆書如《群臣上醻刻石》、《魯靈光殿址刻石》、《霍去病墓左司空刻石》、《甘泉山刻石》、《九龍山封門刻石》、《居攝兩墳壇刻石》等。這些篆書刻石大多粗糙、簡率，和秦代小篆刻石的精密、規整的風格明顯不同。新莽時的《鬱平大尹馮君孺久墓題記》篆書屈曲盤繞，有裝飾之美，與印章和署書使用的繆篆爲同一系統，風格和西漢末至新莽時期的《張掖都尉棨信》相類。隸書如《霍去病墓霍臣孟文字刻石》、《五鳳二年刻石》(圖2-13)《巴州民楊量買山地記》(前68)等脫去篆書遺意而完全隸化，質樸渾厚，但刻工在雕刻中仍沿用篆書之法，無明顯波磔。新莽時的《萊子侯刻石》(圖2-14)用刀犀利，結字方峻，以篆爲隸，蒼勁簡質，類似漢代金文，雕刻方法明顯繼承西漢隸書刻石。

　　東漢厚葬之風盛行，標誌墓葬、顯示陵域習俗的確立與普及，使東漢刻石書法極爲豐富，主要包括碑碣、摩崖刻石、墓誌銘和石

經等。其內容主要有漢人祭祀、記功、記事、教化、憑證及宣教等。它的刻寫主要還是以嚴肅的正體做整齊莊重的排列。漢碑所存的書體主要爲篆書和隸書,適合莊重場合使用。東漢前期的刻石銘辭風氣尚未形成,仍沿襲著西漢末期和新莽時期的隸書刻石法,與同時代的金文風格相類,刀法上仍沿用篆書雕刻法,如《三老諱字忌日記》、《鄐君開通褒斜道

圖2-13　《五鳳二年刻石》拓片

西漢(前56),隸書,原石高50公分,寬約70公分,中國國家圖書館藏拓片。

圖2-14　《萊子侯刻石》

新莽,隸書,原石縱48公分,橫70.4公分,現存山東曲阜孔廟啓聖殿。

29

圖2-15　《鄐君開通褒斜道刻石》拓片

東漢（63），篆書，陝西省漢中市博物館藏。

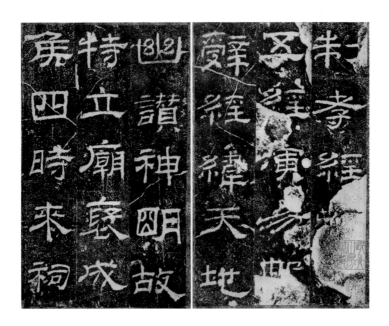

圖2-16　《乙瑛碑》拓片

東漢（153），隸書，碑高260公分，寬129公分，山東曲阜孔廟藏。

刻石》（圖2-15）天然古秀，《大吉買山地記》章法茂密，方中寓圓，筆劃厚重而古拙，與《萊子侯刻石》、《鄐君開通褒斜道刻石》異趣。

東漢時期，官方正體文字是隸書，現存的東漢隸書碑刻數量之多，分佈之廣，都說明當時刻碑風氣之盛。端莊平正、法度嚴謹一路的如《子遊殘石》，持重中見靈動，在東漢成熟隸書的碑刻中屬較早開風氣之作。《乙瑛碑》（圖2-16）為漢隸成熟期的典型作品，顯廟堂之氣，方峻中見舒展，筆法規範而多有變化。與此碑同調，但結字較長、中心偏高的有《魯峻碑》、《白石神君碑》，用筆肥厚，然氣度沉雄的有《校官碑》、《劉熊碑》等。《西嶽華山廟碑》（圖2-17）被清朱彝尊評為「漢隸第一品」，此碑富於變化而顯鮮活之態，也是東漢隸書的典型代表。《史晨碑》是東漢隸書中規範整飭一路的代表，沉古遒厚，結構與意度皆備。類似此碑的還有《韓仁銘》、《趙菿碑》、《朝侯小子殘石》等。

東漢熹平年間在河南洛陽太學刊刻的儒家經典，有《周易》、《尚書》、《詩》、《儀禮》、《春秋》、《公羊傳》、《論語》共七種，世稱《熹平石經》，是最早刻入石碑的經典文獻。從風格上來看，《熹平石經》雖面貌近似，但仍可分工拙。有的雍容端莊，有的沉厚寬博，但亦有不少刻板造作，缺少藝術趣味，不能代表當時最高隸書水準，僅是當時

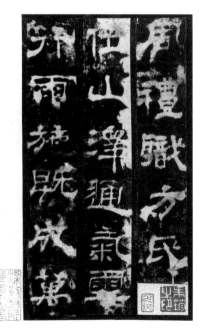

圖2-17　《西嶽華山廟碑》拓片

東漢（165），隸書，碑高254公分，寬119公分，原藏陝西華陰西嶽廟。

官體書的代表，它的整飭和規範以及華飾的筆劃，已開魏晉時的隸書碑刻之風。

挺峻流麗、清勁秀逸一路的碑刻，如《禮器碑》（圖2-18），用筆瘦勁挺拔，寓爛漫於跌宕之中，清王澍在《虛舟題跋》中評其「瘦勁如鐵，變化如龍，一字一奇，不可端倪」。與其風格相類的還有《陽嘉殘碑》、《曲阜陶洛東漢殘碑》、《楊叔恭殘碑》等。有「二宙」之稱、康有為稱其是「漢分中妙品」的《孔宙碑》，結體緊密而綽闊，於峻拔流暢中顯宏博之趣；《尹宙碑》，寬博而疏放，雍容豔逸而見風神，與《孔宙碑》相類。此外，《曹全碑》（圖2-19）筆法謹嚴而顯多姿，結體舒暢，波磔柔美，字法遒秀逸

圖2-18　《禮器碑》拓片

東漢（156），隸書，碑高227.2公分，寬102.4公分，山東曲阜孔廟藏。

圖2-19　《曹全碑》拓片

東漢（185），隸書，碑高253公分，寬123公分，陝西西安碑林博物館藏。

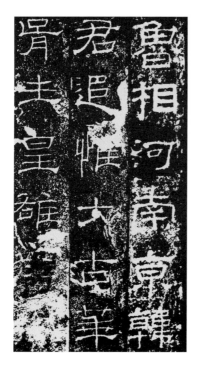

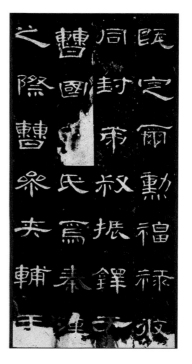

致,與《禮器碑》前後輝映。

　　質樸雄渾、方勁剛健一路的如《鮮于璜碑》(圖2-20),刻工精良,方折統一,用筆粗重而沉穩。碑陽有方格界欄,字形多呈扁方;碑陰文字扁、方、長相交出現,跌宕有致,波挑時作重按扭鋒上翹狀,於質樸厚重之中增添了靈動的趣味。相類氣度開張的有《衡方碑》和《張遷碑》(圖2-21),用筆挺峻沉著,結字奇險,重心多低落,放中有收而不拘程式。刻工在刻此碑時,已用刀鑿成「折刀頭」,這種刀法,開魏晉風氣之先。

　　古代刻石中,天然的山崖銘刻稱為「摩崖」。摩崖與碣是碑的兩大重要分支,它們出現在無字、無一定形制的原始碑向完整意義的「碑」進化的一個中間過渡階段,具有承前啟後的作用。東漢碑刻中,摩崖刻石多顯恣肆雄放風格。東漢永平六年(63),漢中太守鄐君「受廣漢、蜀郡、巴郡徒二千六百九十人開通褒斜

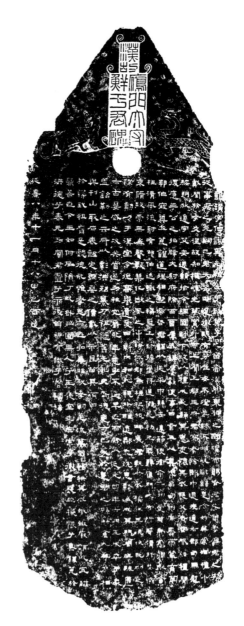

圖2-20　《鮮于璜碑》拓片

東漢(165),隸書,碑高242公分,寬81公分至83公分,天津博物館藏。

33

圖2-21　《張遷碑》拓片

東漢（186），隸書，碑高314公分，寬106公分，山東泰安岱廟藏。

圖2-22　《石門頌》拓片

東漢（148），隸書，刻石縱261公分，橫205公分，陝西省漢中市博物館藏。

道」，時人有感於太守鄐君治道之功績，在石門南半里崖壁上刊刻《鄐君開通褒斜道刻石》，從此爲褒谷摩崖題刻開創了先例。東漢後期，戰亂中褒斜道遭受破壞，延光四年（125），司隸校尉楊孟文多次上疏朝廷，力請修通褒斜道。建和二年（148），漢中太守感念楊孟文功德，刊刻《石門頌》（圖2-22）追述之。《鄐君開通褒斜道刻石》和《石門頌》就山壁刻鑿，結字疏宕奔放，中鋒行筆而顯圓潤之神，與篆法相通。全碑無雕琢裝飾，奇趣橫生，在東漢刻石中獨樹一幟。與《石門頌》風格相類的《楊淮表記》雖雄渾不及，但筆劃稚拙，尤顯奇崛挺拔。甘肅成縣天井山古棧道上的《西狹頌》

圖2-23　《西狹頌》拓片

東漢（171），隸書，刻石寬340公分，高220公分，位於今甘肅成縣。

（圖2-23）字距較大，方整渾穆，寬厚疏宕，波挑多變，筆勢顯縱逸之感；陝西略陽白崖的《郙閣頌》，豐滿方整，結體內斂，體勢茂密亦顯粗獷雄放之美。《石門頌》、《西狹頌》、《郙閣頌》三碑同處秦隴山脈之峽谷中，同為摩崖刻石，故有「漢南三頌」之稱。

除碑刻外，漢代瓦當繼承秦代之風，並將其紋飾發展到新的高峰，達到了全盛時代。（圖2-24）漢代文字瓦當廣泛運用到宮殿、官署、陵墓

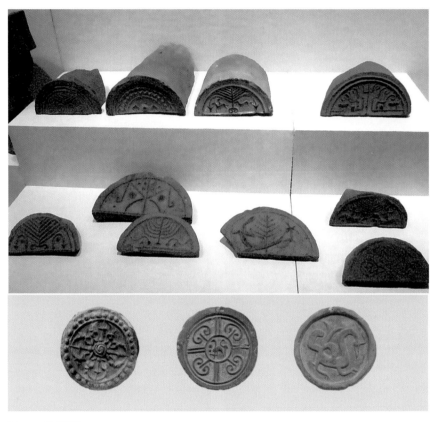

圖2-24　漢代瓦當

的建築中，形狀可分為半圓形和圓形，上面的文字多數為吉祥語和紀念語，如西漢中期的「與天無極」、「千秋萬歲」、「漢並天下」、「單于和親」等。瓦當上的書體，多取小篆、繆篆和鳥蟲篆。小篆如「千秋萬歲與地毋極」瓦、「漢並天下」瓦等，承襲秦代小篆，依石變形，筆劃表現出自然斑駁之美；繆篆體如「都司空瓦」、「京師倉當」、「富貴萬歲」等字形方正，書寫省簡，顯得整飭莊重；鳥蟲篆如「永受嘉福」、「天地相方與民世世中正永安」、「萬歲」等瓦當，筆劃蜿蜒曲折，常常在筆劃的末端

加上修飾的曲線，有著較強的裝飾感。這些瓦當文字，總體表現出的
特徵是方圓結合，外圓內方，統一中顯變化，富於裝飾美和質樸美。

中國書法

③

書法藝術走向自覺

▌最早的文人書法家

　　漢代十分重視書法教育，東漢靈帝設立鴻都門學與以經學爲本的太學相對壘，使書法教育由與識字教育結合的書寫教育，上升爲獨立的藝術教育，培養了一批書法人才。朝廷根據《尉律》來課試選拔書法好的學童，以通經藝取士，這種制度有力地促進了書風的興盛。不少帝王學書、善書，並任用書法人才。同時，漢代以孝治天下，並有舉孝廉制度，此風一開，厚葬盛行，加上士大夫們好名之風盛極一時，死後皆立碑頌其生平，爲漢代書家提供了用武之地，客觀上促進了碑銘書法的發展。(圖3-1) 其時，書法雖仍以實用爲主，但人們對書法作品的欣賞已具有了審美的意識。現代考古證明：早在蔡倫前，戰國就有了紙，至東漢紙張已較爲普遍。隨著書法材料的革新，東漢書法得到很快的發展，出現了曹喜、杜操、崔瑗、張芝、蔡邕、劉德升、梁鵠等傑出的書家，他們或善篆，或善隸，或善草，或善行，形成了各自風格獨特的書法藝術流派。東漢文人書法流派的出現，是中國書法史上文人書法流派的源頭。

　　東漢後期書家群起，雖無可靠的書跡存世，但從漢魏六朝的書論著

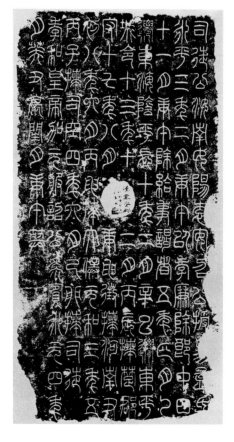

圖3-1 《袁安碑》拓片

東漢〔92〕，篆書，碑高153公分，寬約74公分，河南博物院藏。

作中仍可瞭解此期書家的書風及活動情況。活動於東漢章帝（76—88）時代的篆書家曹喜，字仲則，扶風平陵（今陝西咸陽東北）人。衛恒《四體書勢》中載：「漢建初中，扶風曹喜善篆，少異於斯，而亦稱善。」唐張懷瓘《書斷》中說其「善懸針垂露之法，後世行之。其小篆、隸書入妙品」。曹喜小篆今無遺跡，但從文獻中知其在李斯小篆中添入懸針垂露之法，對時人和後世很有影響。

章草書家杜操，字伯度，魏時因避曹操諱，後改稱杜度。東漢京兆杜陵（今陝西西安東南）人。章帝時杜操爲齊相，唐代推其爲漢代章草書第一人，其書作已無傳世。衛恒《四體書勢》中評其「殺字甚安，而書體微瘦」。他的「瘦硬」書風後爲張芝所繼承，對魏晉南北朝書風產生很大影響。善篆隸尤精章草的崔瑗（78—143），字子玉，涿郡安平（今河北深縣）人，曾有《張平子碑》傳世。《書斷》中評其「師於杜操，媚趣過之，點畫精微，神變無礙，利金百煉，美玉天姿，可謂冰寒於水」。可見其書風已由杜操瘦硬的一路轉化爲豐潤。崔瑗的章草，今已不傳，在漢時他與杜

操並稱「崔杜」，被譽爲「草賢」。（圖3-2）他的章草之後又影響了張芝時代的許多書家，其子崔寔「雅有父風」，在漢末亦有書名。崔瑗還是一位書論家，傳世的《草書勢》爲現今可見的最早書論文字，指出了草書的審美特徵，他所提出的「勢」及其意義對草書發展有深遠的影響。他既闡述了草書興起的原因，又描述了草書的審美特徵如「放逸生奇」、「志在飛移」等，並以各種具體形象的事物來形容抽象的草書藝術，辯證地闡述了「勢」的意義。後蔡邕作《篆勢》，衛恒作《字勢》、《隸勢》，皆仿《草書勢》。

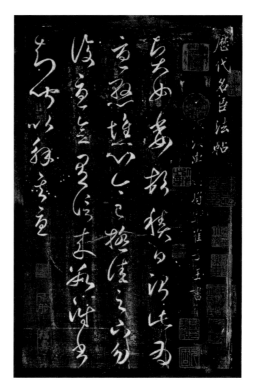

圖3-2　《賢女帖》

東漢，崔瑗，草書，出自《淳化閣帖》，上海博物館藏。

《草書勢》還將作者的創作體會和對書法的欣賞與人的情感體驗相結合，這種聯繫方法，對書法的創作和欣賞理論都有積極的影響。

　　東漢後期對後代影響甚大的草書家張芝（？－約192），字伯英，敦煌酒泉（今屬甘肅）人。善隸、行、草、飛白書，學崔瑗、杜操之法，變章草「之」字區分爲「一筆書」，氣脈通暢。其草書墨蹟不傳，《淳化閣帖》中收入其《八月帖》、《冠軍帖》（圖3-3）、《終年帖》、《欲歸帖》等。他一方面保留了杜操的瘦硬特徵，同時使草書向更加精美的方向發展，使書法成爲

更加純粹的藝術。《書斷》評張芝書引南朝羊欣云：「張芝、皇象、鍾繇、索靖，時並稱書聖，然張勁骨豐肌，德冠諸賢之首。」突出了張芝書法的重要意義。魏晉時代的衛氏一門、東吳皇象以至東晉的王氏一門、郗氏一門、謝氏一門、庚氏一門也都是張芝一脈的承遞之門。

　　活動於東漢桓、靈帝時代（147—189）的行書家劉德升，字君嗣，潁川（今河南禹縣）人。《書斷》稱「行書者，後漢劉德升所造也。即正書之小訛，務從簡易，相間流行，故謂之行書」。儘管我們從漢簡書跡中可見行書非一人所造，它是在實用中發展形成的，但行書經劉氏之手，書體更加美觀和規範。《書斷》中說他「以造行書擅名，雖以草創，亦甚妍美，風流婉約，獨步當時」。由漢末入魏的書家鍾繇、胡昭皆其門下。鍾、胡兩人

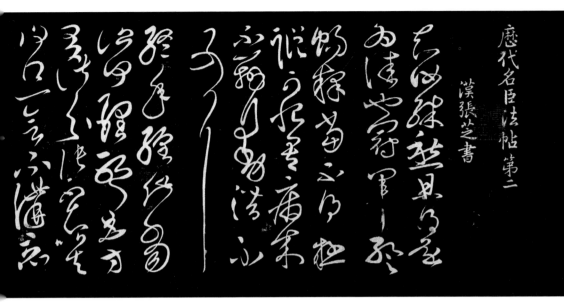

圖3-3　《冠軍帖》

東漢，張芝，草書，出自《淳化閣帖》明肅府本卷二，北京故宮博物院藏。

的行書在晉時超過其他書體的影響，成爲宮廷書法教學的範本。他們傳承劉德升的行書而各顯風格，「胡書肥而鍾書瘦」，體現了劉德升一脈相傳的行書特徵。

　　漢末傑出的學者、文學家蔡邕（133—192）也是當時極有影響的書法家。蔡邕字伯喈，陳留圉（今河南杞縣南）人。漢末董卓專權時，他被迫任侍御史，拜左中郎將，世稱蔡中郎。蔡邕善篆書，《論書表》敘云其「采李斯、曹喜之法，爲古今雜形，詔於太學立石碑，刊載五經，題書楷法，多是邕書也。後開鴻都，書畫奇能，莫不雲集，諸方獻篆，無出邕者」；擅隸書，史載他創飛白書。梁蕭衍稱其書法「骨氣洞達，爽爽有神」。他一生與碑關係密切，曾參與《熹平石經》的刊刻（圖3-4），以隸書爲

43

正體，對文字的規範起到了一定的作用。蔡邕將其筆法傳給其女蔡文姬，又經文姬傳於後人，因而，他對魏晉時代文人書法筆法傳授有開創之功。除東漢後期的文人流派書家外，著名的章草書家還有史遊，楷書書家王次仲，隸書書家師宜官、梁鵠、陳遵等。東漢末年書家的大量出現，使文人書家逐漸登上並佔領這一藝術殿堂，使漢末及魏晉時期的書法格局大為改觀。

圖3-4 《熹平石經》拓片

東漢，（傳）蔡邕，隸書，原碑已失，殘石分藏於洛陽博物館、西安碑林博物館及北京圖書館等處。

44

▌ 魏晉書法的先導者——鍾繇

魏晉時期的刻石書法有明顯的復古傾向，存世的曹魏碑刻中，著名的有《上尊號碑》（圖3-5）、《受禪表》、《孔羨碑》等。東吳時期最著名的篆書刻石是《天發神讖碑》（圖3-6），字勢雄偉，體勢方整，橫豎之起筆用同期隸書折刀頭法，縱畫垂針出鋒，世稱「倒薤葉」。同期的楷書刻石《谷朗碑》（圖3-7），爛漫率真，從中更多地可以看到當時民間書寫的方法。

魏晉時期，書法藝術的先導者首推鍾繇。鍾繇（151—230），字元常，潁川長社（今河南長葛縣東）人。《三國志·本傳》說其少年時隨其族父鍾瑜赴洛陽，受到良好的教育。漢末時鍾繇舉孝廉，

圖3-5 《上尊號碑》拓片

三國魏（220），隸書，碑高290公分，寬233公分，河南省臨潁縣漢獻帝廟藏。

45

圖3-6　《天發神讖碑》拓片

三國吳（276），篆書，原碑已盡毀，宋拓本半開縱32.2
公分，橫20.6公分，北京故宮博物院藏。

後累遷尙書郎、陽陵縣令、黃門侍郎，魏明帝時，封爲定陵侯，再官遷太
傅，世稱鍾太傅，後世將其與王羲之並稱「鍾王」。南朝羊欣《采古來能書
人名》指出其書法風格上的特徵：「潁川鍾繇，魏太尉；同郡胡昭、公車
征，二子俱學於德升，而胡書肥，鍾書瘦。鍾有三體：一曰銘石之書（隸
書），最妙者也；二曰章程書（楷書），傳秘書、教小學者也；三曰行狎書
（行書），相聞者也。三法皆世人所善。」銘石之書是隸書典型；章程書爲
楷書，已爲官方文書所用，鍾繇大約有「整理加工」的功績；行狎書即行
書，多用於尺牘。鍾書多爲後人效仿，或正由於其「瘦勁」的風格順應了這
一時期的審美要求。鍾繇書法，今已無眞跡傳世，刻帖著名的有《薦季直

46

圖3-7　《谷朗碑》拓片

三國吳（272），楷書，碑縱176公分，橫72公分，中國國家圖書館藏清拓本。

圖3-8　《宣示表》刻帖

三國魏（約221），鍾繇，小楷，北京故宮博物院藏。

表》、《賀捷表》、《還示表》、《宣示表》（圖3-8）等。這些小楷對王羲之影響很大。如南齊王僧虔《論書》記載東晉王導師法鍾繇，喪亂狼狽中還把《宣示表》帶懷中過江，足見其對鍾繇書法喜愛的程度。

　　鍾繇的書法在歷史上有著重要的地位。他在書體上進行新的探索，不同於官方的正體──隸、篆，又不步同時代草書大家張芝之後塵，在用

47

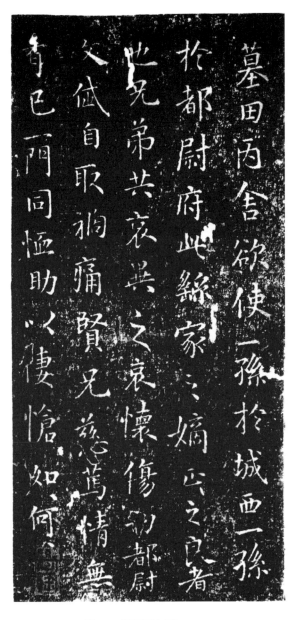

圖3-9　《墓田丙舍帖》

三國魏，鍾繇，小楷，上海藝苑真賞社影印本。

筆、結字、審美趣味上都賦予了新的光彩。對於同時代的人而言，他的楷體是「新妍」，有所創造，多有異趣；對於後來的王羲之而言，他的楷體則保留了「古質」，有隸書遺意、質樸之風。（圖3-9）他的書法總體給人質樸之感，但內涵靈動多姿的用筆，卻又是王羲之蕭散書風的淵源之一。鍾王之後，楷書不斷發展，但「鍾樸王妍」成爲一種符合歷史發展規律的審美定式。後世常以「天然」和「茂密」形容鍾繇書法。如梁代庚肩吾《書品》中言其「天然第一，工夫次之」，王羲之則言「天然不及鍾，工夫過之」；梁武帝蕭衍評「繇書如雲鵠遊天，群鴻戲海，行間茂密，實亦難過」。這些評論揭示了鍾繇書法之美爲後世楷書發展起到了源頭的作用。

三國西晉時，衛氏一門在北方地位顯赫，對東晉和北朝書家都有重要影響，其中衛覬（155—229）爲此門開山之人。他又善草體，從張芝一路，字體微瘦而筆跡精熟，以篆書筆意授其門人，其子孫皆受其影響，傳張

芝一脈。衛覬之子衛瓘（220—291），與尚書郎敦煌索靖同在尚書台，俱善草書，時有「一台二妙」之譽。衛瓘雖受其父影響，善篆書，然尤以草書名世。在張芝草書的基礎上加以發展，重筋骨之美。衛瓘的長子衛恒（252—291）也是著名書家、書論家，其《四體書勢》是魏晉時期的重要書法理論文獻，其中收入了崔瑗的《草書勢》和蔡邕的《篆勢》，其餘為其自撰。《四體書勢》對古文、篆書、隸書、草書四體之起源、美學特徵等作了闡述，表明古代書論研

圖3-10 《近奉帖》

東晉，衛夫人，小楷，載於《淳化閣帖》遊相本。

圖3-11 《急就章》（松江本）

三國吳，皇象，章草，刻石縱170公分，橫82公分，上海市松江博物館藏。

究已初步走向自覺，對後世書論產生了較大的影響。衛恒的弟弟衛宣和衛庭，其子衛璪、衛玠都受門庭所染，時有書名。衛恒的從妹衛鑠（271—349）世稱衛夫人，《書斷》中說其「規矩鍾公」，「婉然芳樹，穆若清風」。（圖3-10）她的書風對王羲之書法有重要影響。作爲王羲之的啓蒙老師，她傳遞了鍾繇的筆法，其尚妍的審美觀對王羲之當有所染，因而可視她爲鍾繇和王羲之之間的橋樑。相傳其曾作《筆陣圖》，流傳甚廣。這段時期著名書家還有胡昭，其時與鍾繇齊名，並稱「鍾胡」。

皇象和索靖爲魏晉時期的章草大家。其不同於鍾繇立足於順應潮流的楷、行二體，但對於繼承和發揚傳統，傳遞漢代張芝章草有重要意義，他們和鍾繇構成了傳統與創新的兩極，對東晉和南北朝的書法發展給以積極的影響。皇象被後代稱爲「東吳時代書法第一人」。宋時《宣和書譜》著錄皇象《急就章》（圖3-11）一卷，爲其章草傳世的代表作，後世學章草的書家多效其法。索靖（239—303），書學張芝，此爲史載最

圖3-12　《出師頌》卷（紹興本）

西晉，索靖，紙本，章草，縱21.2公分，橫127.8公
分，北京故宮博物院藏。

初的家族相傳的見證。索靖擅草書，今有《急就章》、《月儀帖》、《出師頌》
（圖3-12）、《七月帖》等刻帖傳世。索靖曾著有《草書狀》，以自然物象比喻草
書，使人們對草書的審美特徵有形象認識，是早期的重要書論。

▌「龍跳天門，虎臥鳳闕」——「二王」風流

　　東晉的書法，在中國藝術寶庫中是一顆璀璨的明珠，其藝術成就達到了歷史上的高峰，「書以晉為最工，亦以晉人為最盛。晉之書，亦猶唐之詩，宋之詞，元之曲，皆所謂一代之尙也」。東晉書法，以王羲之、王獻之為傑出代表。

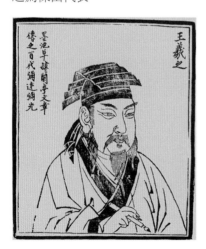

圖3-13　王羲之像

　　王羲之（303－361）（圖3-13），字逸少，琅邪臨沂（今山東臨沂）人。王羲之生於王氏望族，其父王曠、伯父王導、叔父王廙皆為名流。王羲之幼年訥言，青年時代書法就超群拔俗，甚得從伯王敦、王導器重。咸和九年（334），王羲之被庾亮召赴武昌任參軍，累遷長史。庾亮去世後，他任一年江州刺史後謝職。賦閒數年中，王羲之潛心藝事，不僅醉心於章草舊

體，又創其新妍書風，到康帝建元年間（343－344）其書名大盛，朝野竟效之。永和七年（351）王羲之出任會稽內史，拜右軍將軍，世稱王右軍。王羲之出身名門，做過官，務實而有政績，其思想中既有入世求實的儒家思想，又有道家崇尚自然的出世思想。如其所云：「山陰道上行，如在鏡中遊。」其一生所交名士多為崇尚清談者，自己更是玄言高手，曾有評論說：「羲之高爽有風氣，不類常流也。」

　　王羲之青少年時期，主要師從衛夫人學習楷書，從叔父王廙學習行書。對於張芝章草，王羲之也多有吸收，並自詡可與張雁行。王羲之對鍾繇筆法的吸收是通過其啟蒙老師衛夫人傳授的。他對鍾繇楷書進行了變革，將其結體易扁為方，橫畫改平勢為斜勢，即所謂斜畫緊結，我們從其所臨鍾繇《宣示表》中可見這種跡象。從他晚年所書的《黃庭經》、《東方朔畫贊》中，更可以看到王羲之楷書對前代的改造，其結字更加緊湊，變化亦生動。經過王羲之的變革，楷書完全「楷化」，脫去鍾氏楷書中的隸書遺意。王氏楷書，已無手跡，能見的只是刻本、摹本和唐以後的臨本。《樂毅論》、《黃庭經》、《東方朔畫贊》等是其楷書的代表作品。其楷書的橫、豎起筆一拓而下，收筆一改魏晉楷書的重按。翻折的運用、點畫的呼應、鉤挑的純熟都表明其技法上的完善，並在此基礎上，表達情感和意境。如孫過庭在《書譜》中所言：「寫《樂毅》則情多怫鬱，書《畫贊》則意涉瑰奇，《黃庭經》則怡懌虛無，《太師箴》又縱橫爭折。暨乎《蘭亭》興集，思逸神超；私門誡誓，情拘志慘。所謂涉樂方笑，言哀已歎。」這正說明其楷書由技入情，表達了豐富的情感和內涵。楷書的發展，漢代為草創期，鍾繇對楷書的發展為變革期，至王羲之時，楷書已經完全成熟，在筆法、結字、章法上都已形成了楷書的審美樣式，王羲之之後的楷書多在其基礎上加以發展和變化。

　　王羲之的草書是書法史上草書發展的一個重要轉捩點。王羲之早期的

草書從張芝入手，後轉今草。在其作品中，如《十七帖》中的《寒切帖》、《冬至帖》、《多日帖》、《八日帖》和《伏想清和帖》等，在今草體勢中使用了許多章草用筆，字形趨橫勢，轉折多用翻筆，中鋒、側鋒並用，質樸與妍美並存。而另有一路作品如《初月帖》（圖3-14）、《上虞帖》、《遠宦帖》等，用筆即側即中，結體開合自由，牽絲連貫，俯仰相應，不少字連成一組，構成塊面，有強烈的節奏感，突破了篆隸和章草的直線式的佈局，通篇呈飛動之態，在書法史上開創了草書風格的新局面。這種草書，對王獻之的一筆書，唐代張旭、懷素的狂草都有重要影響。

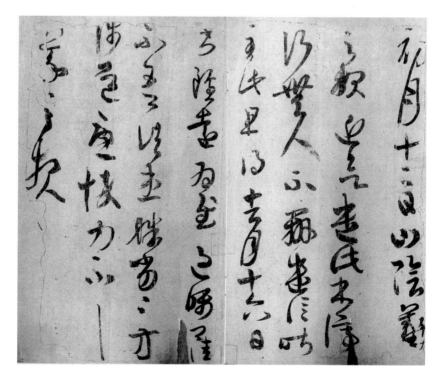

圖3-14 《初月帖》

東晉，王羲之，紙本，草書，縱26.3公分，橫32公分，遼寧省博物館藏。

54

王羲之的書法，對後世文人流派書法影響最大的是其行書。《姨母帖》（圖3-15）是王羲之新體書風未形成前的行書代表作。帖中留有隸書遺意，洋溢出古拙的氣息，橫畫取平勢，方折多塌肩，字不相連，字形也較方，這與鍾繇時代的風氣較爲接近，反映了王羲之此時繼承前人書法的特質。王羲之成熟時期的行書代表作有《蘭亭序》（圖3-16）、《喪亂帖》、《二謝帖》、《得示帖》等。這些行書在用筆上一改《姨母帖》中以中鋒爲主的筆

圖3-15　《姨母帖》

東晉，王羲之，紙本，行楷，縱26.3公分，橫53.8公分，遼寧省博物館藏。

法，從草書與新體楷書中加以借鑑，中鋒、側鋒並用而歸於中鋒。在章法上，突破了隸書體系的橫式而吸收草書章法，以連貫的氣勢形成縱勢，表現出行書的節奏美。其中，對後世影響最大的是《蘭亭序》。

永和九年（353）三月三日，適逢修禊，群賢雅聚於會稽蘭亭，曲水流觴，宴遊賦詩，後由王羲之撰寫了這篇序文。世稱「天下第一行書」。《蘭亭序》將草書的流便速急與楷書的蘊藉平和糅合在一起，形成了新的審美樣式，成爲後世行書的典範。唐代孫過庭在《書譜》中評：「右軍之書，末年多妙，當緣思慮通審，志氣和平，不激不厲，而風規自遠。」王羲之的這種崇尚自然的天趣和清秀沖和之美，既體現儒家和諧中庸的審美觀，又

於所遇暫得於己快然自足不
知老之將至及其所之既惓情
隨事遷感慨係之矣向之所
欣俛仰之間以為陳迹猶不
能不以之興懷況脩短隨化終
期於盡古人云死生亦大矣豈
不痛哉每攬昔人興感之由
若合一契未嘗不臨文嗟悼不
能喻之於懷固知一死生為虛
誕齊彭殤為妄作後之視今
亦猶今之視昔悲夫故列
敘時人錄其所述雖世殊事
異所以興懷其致一也後之攬
者亦將有感於斯文

永和九年歲在癸丑暮春之初會
于會稽山陰之蘭亭脩禊事
也羣賢畢至少長咸集此地
有峻領茂林脩竹又有清流激
湍暎帶左右引以為流觴曲水
列坐其次雖無絲竹管弦之
盛一觴一詠亦足以暢敘幽情
是日也天朗氣清惠風和暢仰
觀宇宙之大俯察品類之盛
所以遊目騁懷足以極視聽之
娛信可樂也夫人之相與俯仰
一世或取諸懷抱悟言一室之內

圖3-16　《蘭亭序》

東晉，王羲之，神龍本，行書，縱24.5公分，橫69.9公分，北京故宮博物院藏。

與道家的自然蕭散相一致。

王羲之爲何被後世尊爲「書聖」？這是因爲王羲之的書法是中國書法藝術自覺化的產物，又是魏晉以來文人書法流派的結晶，是王羲之的偉大創造。漢末以來，書法自覺化的明顯趨勢都是求美傾向。鍾繇在樸風尚濃的階段，使書法更爲典麗，到了王羲之，成爲書壇求美大趨勢的集大成者。唐代張懷瓘稱其「開鑿通津，神模天巧，故能增損古法，裁成今體」，梁武帝稱其「字勢雄逸，如龍跳天門，虎臥鳳闕，故歷代寶之，永以爲訓」。「龍跳」謂之動態，「虎臥」謂之靜態，王字中的「動」、「靜」合一之美深刻地影響著後代書法美學的發展。他的書法展現了東晉文人的精神面貌，完成了魏晉時期書法史上最重大的變革，將書法藝術推向歷史的高峰，成爲後世文人書法取之不盡的源泉。

之後百年間，王羲之成爲影響南朝書法的主角之一，並逐漸浸染北方。唐始，太宗以帝王之業推崇王羲之，親爲《晉書》作《王羲之傳》，使王羲之書法得到前所未有的推廣。楷書一脈，初唐歐、虞、褚、薛均從王羲之的眞書中走出，至顏眞卿臨摹王羲之，並糅入北朝剛烈之質，又加以華飾和放大，轉妍爲質。行書一脈，王羲之行草書原就蘊含著「平正」和「欹側」的兩個方向，以後成爲帖學兩大派系的策源地。智永、虞世南、褚遂良、陸柬之、蔡襄、趙孟頫、文徵明等繼承其平和秀逸一路；王獻之、李世民、歐陽詢、李邕、顏眞卿、楊凝式、米芾、董其昌、王鐸等發展其欹側跌宕一路。此外他的草書一脈，從王獻之到中唐張旭、懷素，將其縱逸一路向前推進，在中唐捲起狂草之波瀾。

王羲之第七子王獻之（344—386）被後人稱爲「小王」，字子敬，官拜中書令，時又稱獻之爲大令。《晉書》中稱其「少有盛名，而高邁不羈，雖閒居終日，容止不怠，風流爲一時之冠」。在江南鍾靈毓秀的山水中，王獻之得自然之助。

王獻之幼從父學書，七八歲時「羲之密從後掣其筆不脫，歎曰：此兒後當有復大名」。羲之教其臨《樂毅論》，能寫極小的楷書，窮微入至，筋骨緊密，不減其父。其後又習張芝今草之法，後加以變革，他曾對其父說：「大人宜改體。且法既不定，事貴通變。」他的行書在草書和行書之間，或行草結合。此書體與王羲之不同，新妍過其父，正合時尚審美追求，草法情馳神縱，超逸優遊，打破傳統束縛，突出人生情感，有很強的藝術感染力。

王獻之擅長多體，史載包括八分、章草、飛白、草書、行書、行草和楷書，後世所存未見八分、章草和飛白，傳世的有其他數種書。小楷如《洛神賦》（圖3-17），此為晉人楷書精品，與王羲之的《黃庭經》、《樂毅

圖3-17　《洛神賦》十三行

東晉，王獻之，碧玉版刻本，小楷，刻石縱29.2公分，橫26.8公分，首都博物館藏。

59

論》比較，明顯變內擫爲外拓，變蘊藉爲外放，字法端勁，有鮮明的個人特徵。草書如《中秋帖》（圖3-18）、《奉別帖》、《相彼帖》等，氣勢開張，上下映帶，連綿不絕。行書《廿九日帖》體勢偏扁，草、行、楷間雜，用筆精到，沉著而開闊。行草《鴨頭丸帖》（圖3-19）、《適奉帖》等，散朗多姿，神駿爽利。這些作品在繼承其父書風的基礎上，更顯獻之自家風格。其用筆瘦挺，體勢瘦長而外展，行氣緊密，飛揚峭拔，作品充滿氣勢，形成了前所未有的風神瀟灑、韻致卓絕的新書風。米芾《書史》中評其「運筆如火筯劃灰，連屬無端末，如不經意，所謂一筆書」。這種在運筆和章法上的變化，使中國傳統筆法更加豐富。

王獻之書法對後世影響亦十分深遠，與其父王羲之並稱「二王」，王獻之代表了更新的潮流，名響當時。從王獻之於其父後崛起，到梁武帝時代，南朝的文人流派書法時興「大令」書風達一個世紀之久。梁武帝登位後，鍾、王書法重新興起，然大令筆法已融入文人書法流派之中。唐代初年唐太宗揚羲抑獻，直到孫過庭《書譜》中亦如此，到中唐浪漫

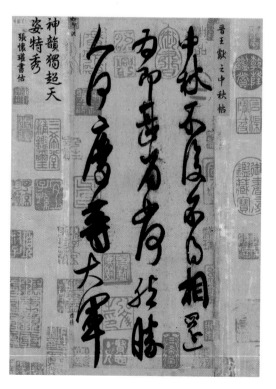

圖3-18 《中秋帖》

東晉，（傳）王獻之，紙本，手卷，草書，縱27公分，橫11.9公分，北京故宮博物院藏。

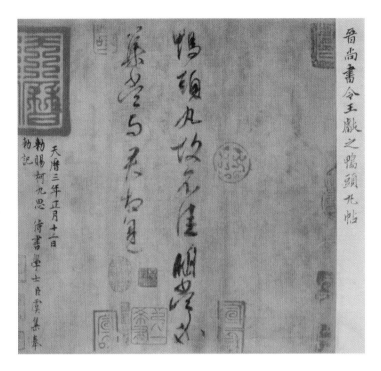

圖3-19　《鴨頭丸帖》

東晉，王獻之，絹本，行草，縱26.1公分，橫26.9公分，上海博
物館藏。

寫意書風興起時才使王獻之書法重新受到重視。張懷瓘的書論中亦高度評
價了王獻之的行草書法，使人們重新認識其價值。宋代刻帖風行時，「二
王」再次被視爲同一體系。

▌人性美與藝術美的和諧

從公元220年曹丕稱帝開始，到公元420年東晉結束，魏晉時期前後200年在書法史上有著突出的地位，鑄造了中國書法的人文精神。從民間遺存的墨蹟可知，草、行、楷這幾種新體在經過東漢以來民間的醞釀之後，到魏晉時期已趨向成熟，並脫去隸書時代的影響；到王羲之、王獻之的出現，草、行、楷書體發展到了高峰。魏晉時期既是書體演變的終結期，又是書法技法的集大成時期，後世的技法在此基礎上不斷變化和豐富。魏晉書法還走向了完全的自覺階段。（圖3-20）書法在社會各階層普遍成為一種有意識的欣賞對象，書法與棋弈、繪畫等一起成為衡量人的標準之一。文人開始有意識地追求書法美，把其作為自覺的藝術實踐活動，文人書法流派不斷壯大。隨著新書體的定型、成熟，文人流派書法不斷更新。這種新風換代、流派交替，促成了自漢末發端以來的文人流派書法史上的大變革，即以鍾繇、王羲之、王獻之三個流派階段為代表，深刻影響了後世書法的發展。這種師承祖述而相沿成線的藝術傳授模式，成為後世歷代書法藝術遞進傳

承的基本軌跡。

　　魏晉的玄學清談對書法發展產生了重要的影響，並形成特有的書法精神。魏晉時期，統治集團的激烈鬥爭和戰爭的連綿，使曾經在兩漢時期大盛的經學急劇衰退，文人士大夫拋棄了兩漢經學傳統，重新解釋天道自然。這種以老莊思想爲本的玄學對儒學的改造，使玄學風靡一時。士大夫文人中出現了以嵇康、阮籍爲代表的

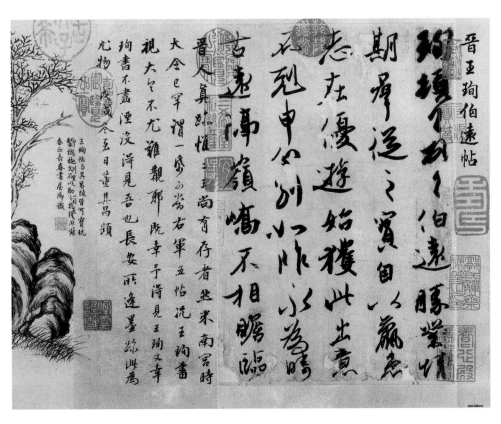

圖3-20　《伯遠帖》

東晉，王珣，紙本，行書，縱25.1公分，橫17.2公分，北京故宮博物院藏。

竹林七賢（圖3-21），他們以老、莊爲師，嗜酒任性，崇尚自然，給儒家傳統的僵化教條極大的衝擊，使人性得到解放。在魏晉善談玄學的高層文人中，許多門閥士族如王門、謝門、郗門、衛門的士大夫文人均爲著名書家。他們縱談玄理，崇尚自然山水，高揚人性，追求無限超越的人格特徵。「會稽有佳山水，名士多居之」，魏晉文人在充分認識自然之美的同時，意識到自然是人性美與藝術美的和諧，是對整個宇宙、人生的感受和領悟。自我意識的覺醒，促進了書法風氣的興盛；望族世家世代承遞，相互融合，也成爲魏晉文人書法流派興起的重要因素。

南朝書法由於對「二王」書法傳統的繼承、弘揚而成爲書法史上一個重要的發展階段。自宋至梁初，書壇爲王獻之所籠罩，趨於古質的王羲之受到冷落，當時人以右軍之體微古而不重視。從梁中期開始，由於梁武帝力推王羲之，小王風氣方開始消息，鍾繇、大王之風又相繼崛起。南朝書家極多，各代帝王均好書法，擅書者亦不乏其人，其主流反映了東晉以來士族文人流派書法藝術的發展。南朝陳至隋間的書家，以高僧智永最爲著名。相傳智永居永欣寺閣上臨書三十年，寫眞草《千字文》八百餘本。智永作爲王羲之書法的傳人，在隋統一中國後的書法進程中發揮了極其重要的作用。

圖3-21　《竹林七賢圖》立軸

1920年，陳康侯，設色紙本，縱139公分，橫70公分，藏地不詳。
圖中人物爲竹林七賢及隨侍三小僮。

書為心畫
中國書法

④

盛唐氣象

▊ 初唐楷書的代表

　　隋代的建立，爲南北書風的融合奠定了基礎。隋朝書家中，南方者較多地保留了王門書風，北方雄強一路的作品也融入了南方的雅致，體現了以文人書法爲主流的發展趨向。唐初政治清明，文化興盛，唐太宗制定了適合書法發展的各項政策。如朝中設有專門的教育機構國子監，書學便是其教學內容之一，且設書學博士執鞭；實行以書取仕的重要舉措，科舉中書法獨佔一科；銓選官員也不例外，均以「身、言、書、判」來確定，「楷書遒美」者優先擢用。這些政策的制定爲唐代楷書的發展提供了社會環境，也正因此，唐代書法失去了魏晉書法中的自然之美。姜夔在《續書譜・眞書》中曾指出「唐人之失」：「唐人以書判取士，而士大夫書字，類有科舉習氣。顏魯公作《干祿字書》是其證也。歐、虞、顏、柳，前後相望，故唐人下筆，應規入矩，無復魏晉飄逸之氣。」這種「官樣」的楷書被後代摹習不斷，影響甚大。

　　唐太宗（597—649）對初唐書法產生了重要影響，他作爲帝王提倡書法，留心翰墨，雅好王羲之書法，心摹手追。又「置弘文館，選貴遊子弟有字性者」來學書法，「海內有善書者，亦許遣入館」。於是書法大興。唐太宗的書

圖4-1　《溫泉銘》拓片

唐，李世民，行書，巴黎國立圖書館藏拓本。

法工行、草，先受之於史陵，繼學虞世南，再追溯「二王」，終成「一時之絕」。其傳世作品有《屛風帖》、《晉祠銘》、《溫泉銘》（圖4-1）。特別是《晉祠銘》，打破了歷史上僅以篆、隸、楷書正體寫碑文的慣例，開創了以行草入碑的典範，且用筆勁健沉雄，圓渾樸茂，結體闊綽。唐太宗甚喜王羲之書法，並親自爲《晉書》撰寫《王羲之傳》，確立了王羲之書法在唐代的地位。唐太宗在日理萬機之暇，常喜召集衆賢士談論古今詩文書翰，論書最有影響者爲歐陽詢、虞世南、褚遂良三人。

初唐歐陽詢（５５７—641），字信本，潭州臨湘（今湖南長沙）人，是以楷書著名的最具代表性的「北派」峻險一路的書家，後世將其楷書稱爲「歐體」。其書法初承梁、陳時風，繼習「二王」，又習北齊之劉珉，再悟得索靖之妙，自成一家。他的楷書代表作有《化度寺碑》、《九成宮醴泉銘》（圖4-2）、《虞恭公碑》、《皇甫誕碑》等，用筆凝練含蓄，剛勁清俊；結體內緊外鬆，於平正中見險絕。行書代表作有《張翰帖》、《卜商帖》（圖4-3）、《夢奠帖》墨蹟傳世，結體和章法均呈縱勢，用筆沉雄而爽健。隸書如《房彥謙碑》，其碑雖爲隸書但卻略見楷意，掠筆、捺筆雖有波

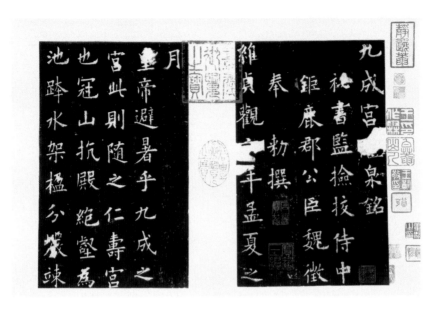

圖4-2　《九成宮醴泉銘》拓片

唐，歐陽詢，碑拓，楷書，碑高244公
分，寬120公分，原碑鐫立於陝西麟遊
縣。

圖4-3　《卜商帖》

唐，歐陽詢，紙本，行楷書，縱25.2
公分，橫16.5公分，北京故宮博物院
藏。

69

挑，但方折已出，結體也由橫勢發展爲縱勢，呈現出自然天趣。歐陽詢和同時期的虞世南、褚遂良、薛稷被後世並稱爲「初唐四家」。

虞世南（558—638）和褚遂良（596—659）是唐代以楷書聞名的最有代表性的「南派」蕭逸一路的書家。虞世南，字伯施，越州（今浙江紹興）餘姚人，書法早年學智永，得王羲之眞髓。曾於貞觀年間奉敕與歐陽詢同任國子監書學博士，書名顯赫。唐太宗崇尙王羲之書法的審美觀念亦受虞氏影響很大，虞世南死後，唐太宗感慨「無人可以論書」。虞世南的楷書代表作《孔子廟堂碑》（圖4-4），用筆遒美圓勁，結體寬綽疏朗，蕭散灑落。清人阮元稱此碑「本是南朝王派，故其所書碑碣不多」。南北之別是虞世南和歐陽詢書風之分野。

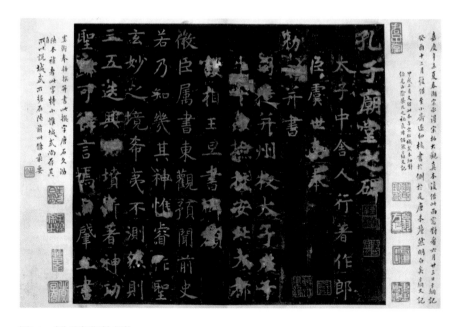

圖4-4　《孔子廟堂碑》拓片

唐，虞世南，碑拓，楷書，碑高400公分，寬150公分，日本三井紀念美術館藏拓本。

虞世南之後的褚遂良，字登善，杭州錢塘人，爲唐太宗時名臣，書名初不顯。虞世南去世後，唐太宗感歎身邊無人可以論書，於是魏徵便舉薦曰「褚遂良下筆遒勁，甚得王逸少體」，於是褚遂良被太宗召爲侍書，其書名大震。褚遂良曾把宮廷裡的王羲之書法藏品整理爲《右軍書目》，成爲唐開國後第一篇著錄王書的文獻。褚遂良的書法先後受業於史陵、歐陽詢、虞世南，後上追王羲之，融個人意趣，形成委婉多姿、蕭散端雅的書風。其早年代表作如楷書《伊闕佛龕碑》（641）用筆瘦勁，結體寬博，兼有歐、虞之意，有隸書遺風。晚年代表作如楷書《雁塔聖教序》（653）（圖4-5）融合南北書風，用筆靈活，結構多變，顯蕭散俊逸之致。可以明顯看到褚楷從中年到

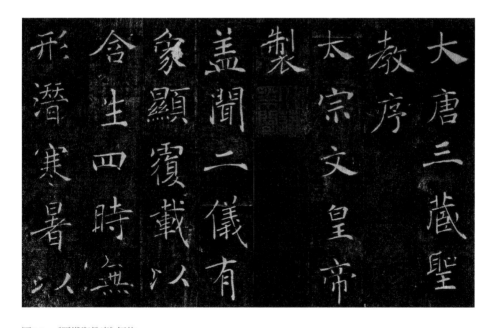

圖4-5　《雁塔聖教序》拓片

唐，褚遂良，碑拓，楷書，大小不詳，原石立於陝西西安市南郊慈恩寺大雁塔底層塔門之東龕內。

圖4-6　《臨蘭亭序帖》

唐，（傳）褚遂良，紙本，行書，縱24公分，橫88.5公分，北京
故宮博物院藏。

晚年擺脫歐、虞風格而自成體系的變化軌跡。他的楷書作品著名的還
有《孟法師碑》（642）、《房玄齡碑》（652）等。同時，其行書如《枯
樹賦》秀勁飛動，有晉人遺韻；傳爲其所臨的《蘭亭序》（圖4-6）至今仍
有重要影響。褚遂良的書法繼歐、虞之後而融歸於晉風，並對其後的
徐浩、顏眞卿等書家都產生了重要的影響，被清代劉熙載稱爲「唐之廣
大教化主」。

　　薛稷（649—713），字嗣通，蒲州汾陽（今山西萬榮縣西南）人。他的書
法早年受虞世南、褚遂良影響，供奉內廷後，飽覽鍾、張、「二王」等魏晉
書跡，兼融古法，爲時所尙。其楷書作品如《信行禪師碑》（圖4-7）《升仙太
子碑陰》用筆瘦硬，點畫精巧，結體取縱勢爲主，疏朗開闊，然較上述三

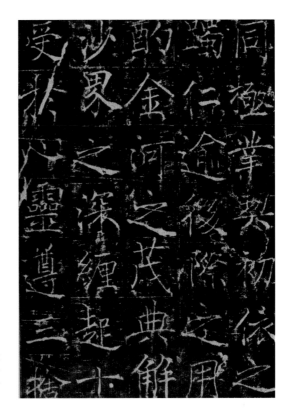

圖4-7　《信行禪師碑》拓片

唐，薛稷，碑拓，原石已失，現僅
存清何紹基藏宋拓孤本傳世，每半
開縱19.8公分，橫13.5公分，日本
京都大谷大學藏。

家，在初唐楷書家中亦佔重要一席。

「旭、素之狂」與「北海如象」

　　初唐時期在書法上的傑出成就，還集中表現在孫過庭（約646—690）《書譜》（圖4-8）的出現上。《書譜》既是一件草書精品，又是一部書論名著，對後世有重要的影響。《書譜》得「二王」之法，筆勢堅勁，後半卷愈益恣肆，妍潤而生辣。這種小草在筆端的生動變化，把「二王」草書的筆法演繹得淋漓盡致。《書譜》是唐代繼承「二王」草書書風的第一個高峰，後世習草者，多取之爲範本。

　　盛唐時期以張旭（約675—759）和懷素（737—799）爲代表的草書掀起了浪漫書風的狂瀾，形成了草書史上的第二個高峰。

　　張旭，字伯高，吳郡人。官右率府長史，世稱「張長史」，爲陸彥遠之甥。張旭最善草書，嗜酒，常常縱飲至醉，狂呼奔走，揮毫灑墨，甚至以潑墨而書，酒醒直呼其絕，復而不能及之，故人又稱「張顛」。《飲中八仙歌》中描述「張旭三杯草聖傳，脫帽露頂王公前，揮毫落紙如雲煙」。唐文宗時詔以李白歌詩，裴旻劍舞，張旭草書爲「三絕」。傳爲其所書的《古詩四帖》（圖4-9），連綿不絕，氣勢恢宏，章法跌宕多姿，有強

烈的震撼力。《肚痛帖》二十九字，筆勢奔放恣肆，一氣呵成。張旭的草書將王獻之的連綿草發展成狂草，高揚了浪漫的草書書風。

另一位草書大家懷素，字藏真，永州零陵人。自幼剃髮為僧，經禪之暇，遊於文翰之間，尤潛心草書。生性狂放，好酒，酒酣興到，寺壁、屏障、器皿皆書，嘗自言觀夏雲奇峰，得草書三昧。時人稱其為「醉素」。懷素書法遠師

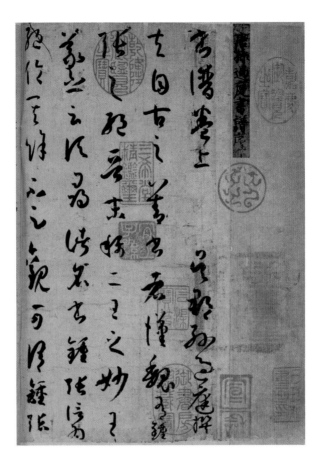

圖4-8　《書譜》

唐，孫過庭，紙本，草書，縱26.5公分，橫900.8公分，台北故宮博物院藏。

「二王」，近法張旭、顏真卿，最後自成體系。他在張旭狂草的基礎上進一步發展，得到了當時文士如李白、戴叔倫等人的廣泛認可，聲名大振。張旭草書多天性，懷素則多在積學。懷素草書多古意，千變萬化而與晉草一脈。傳世真跡有《苦筍帖》，用筆圓勁，一派天機，明人項元汴跋此帖稱其「藏正於奇，蘊真於草，合巧於樸，露筋於骨」。懷素在大曆十二年（777）

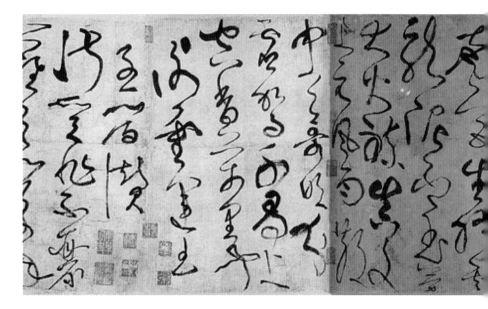

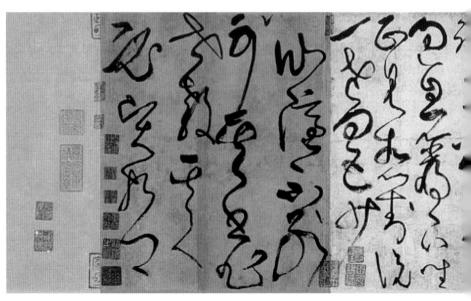

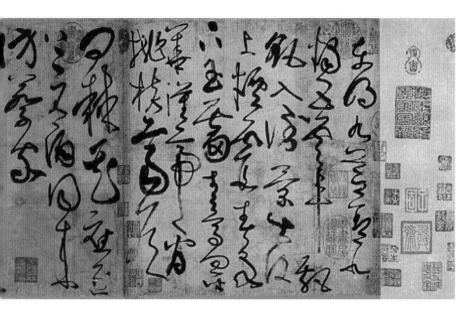

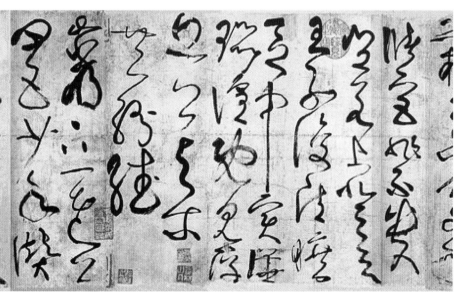

圖4-9　《古詩四帖》

唐，（傳）張旭，紙本五色箋，狂草，縱28.8公分，橫192.3公分，遼寧省博物館藏。

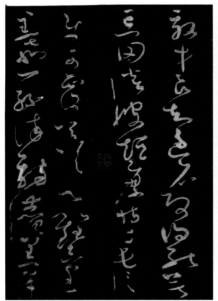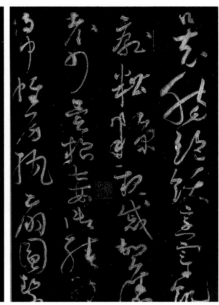

圖4-10 《大草千字文》

唐，懷素，紙本，草書，縱38.8公分，橫29公分，美國安思
遠藏。

所書的《自敘帖》是唐代著名狂草書跡，筆勢縱橫，大小錯落，或點或線，
溫潤典雅，意態飛動，極富變化。其傳本墨蹟還有《小草千字文》、《論書
帖》、《食魚帖》，刻本有《大草千字文》（圖4-10）、《聖母帖》等。

盛唐時期行書的代表書家李邕（678—747），字泰和，江都（今江蘇揚
州）人，是爲《文選》作注的李善之子。曾被貶爲北海郡太守，故世稱「李
北海」。董其昌把他和王羲之相比，稱「右軍如龍，北海如象」。有《麓山
寺碑》（圖4-11）、《李思訓碑》、《葉有道碑》、《楚州娑羅樹碑》、《李秀碑》等
傳世。《麓山寺碑》用筆堅實凝重，方圓兼施；結體內斂外放，字勢欹側
多姿，雄偉豪逸，爲李邕前期書法代表作。《李思訓碑》筆法雄健豪爽，流
暢灑脫中不失閒雅蘊藉之風度；字勢生動自然，欹側跌宕間不失端莊樸實

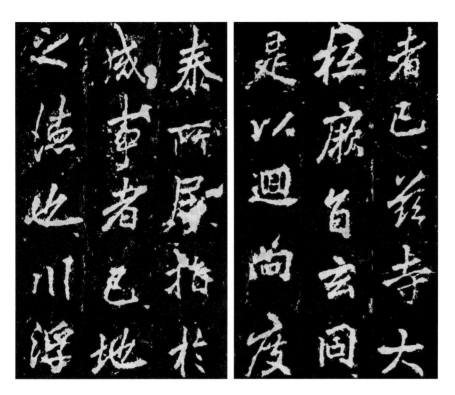

圖4-11 《麓山寺碑》拓片

唐，李邕，楷書，碑高272公分，寬133公分，原石存於長沙市麓山嶽麓書院南面護碑亭內。

之靜麗，可視爲盛唐行書豪放派風氣之濫觴。《李秀碑》雄渾深厚，奇偉倜儻，爲李邕晚年代表作。

█ 頓挫鬱屈的顏眞卿書法

顏眞卿（709—785）（圖4-12）字清臣，京兆萬年（今陝西西安）人，祖籍琅邪臨沂（今山東臨沂）。是繼「二王」之後變革楷、行書風最重要的書家。其書法幼承母系殷氏家法，後得張旭親傳，實爲「二王」一脈。他的成就體現在楷書和行書上。

顏眞卿的楷書如《多寶塔碑》（圖4-13）、《東方朔畫贊碑》爲早期作品，前者用筆清俊遒美，結體方正勻穩，後者用筆圓勁清雄，肥度適中，結體展促方正。這一時期的作品已露出顏氏楷書筆勢雄渾、結體寬博的最初跡象。《大唐中興頌》、《麻姑仙壇記》是顏眞卿中晚期的代表作，其用筆質樸厚重，蒼勁端穩，起收筆處少有華飾；結體內疏外密，重心下移，體勢寬綽，體現出雄渾、博大的獨特風格。顏眞卿堪稱「書家

圖4-12　顏眞卿像

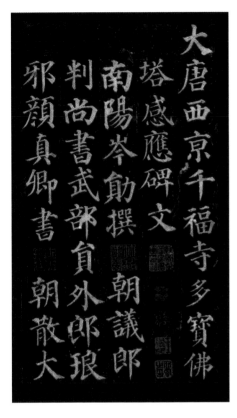

圖4-13 《多寶塔碑》拓片

唐，顏真卿，碑拓，楷書，碑高285公分，寬102公分，原碑現存於西安碑林，北京故宮博物院藏拓本。

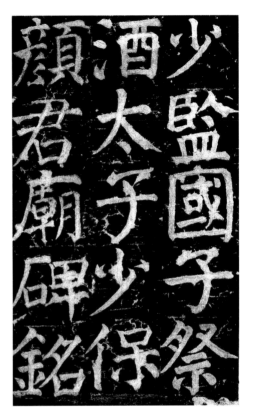

圖4-14 《顏家廟碑》拓片

唐，顏真卿，碑拓，楷書，碑四面環刻，碑陽24行，行47字；碑陰同兩側各6行，行52字，碑存於西安碑林。

規矩準繩之大匠」。《顏勤禮碑》、《顏家廟碑》（圖4-14）則是顏真卿晚年時的作品，筆劃橫細而豎粗，圓勁而剛毅，樸中有華，拙中寓巧；結體仍具有中宮疏朗、外部收斂、氣勢磅礴的「顏體」楷書的典型特徵。顏真卿的崛起，使唐楷形成了一種嶄新的風貌，是繼王羲之後書法史上的又一座里程碑。蘇東坡曾高度總結顏真卿在唐代的地位，稱：「詩至於杜子美，文至於韓退之，書至於顏魯公，畫至於吳道子，而古今之變，天下之能事畢

81

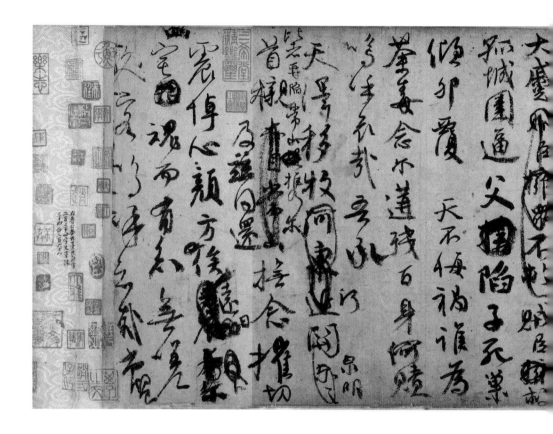

矣。」同時指出顏書與鍾、王爲另一系統：「鍾、王之跡蕭散簡遠，妙在筆
墨之外。至唐顏、柳，始集古今筆法而盡發之，極書之變，天下翕然以爲
宗師，而鍾、王之法益微。」

　　較之東晉、北朝楷書，顏眞卿與受其影響的柳公權楷書在審美意義上
都有明顯的變化。他在晉楷的韻味、北朝楷書的質樸之外開掘出雍容博大
的楷書「廟堂系統」，字形變大，強化起筆、落筆之頓挫，在筆劃起止的
兩端，點、鉤、翻折關節處都多加頓挫、挑剔之華飾，以此豐富、彌補楷

圖4-15　《祭侄文稿》

唐，顏真卿，紙本，行書，縱27.6公分，橫50.2公分，台北故宮博物院藏。

書放大後的空乏。這種美化現象在初唐褚遂良的楷書中初現，薛稷、薛曜
更趨明顯，至顏真卿中、晚年作品達到極致。宋代將其特徵規律化，成
為活字印刷的字模——固定的美術字，至今在實用漢字的使用中，仍稱為
「宋體字」。中國書法史上，以顏體為代表的中唐楷書一系，獨立成一系
統，用筆上與行書的銜接多有障礙，點畫本身規律化、獨立化，改變了
自晉楷成熟以來，與行書筆法相互貫通的用筆規律。

　　顏真卿行書中最有代表性的是「魯公三稿」，即《祭侄文稿》（圖4-15）、

《告伯父稿》、《爭座位稿》。《祭侄文稿》是顏真卿爲其侄顏季明在「安史之亂」中慘遭殺害，而懷著十分悲痛的心情所寫下的一篇祭文。通篇用筆遒勁而渾穆，凝重而蒼澀，具有古樸的篆籀氣，輕重緩急隨文而就。結字大小相間，變化多端，整幅作品點畫狼藉，增刪塗改，眞、行、草書相互夾雜。用墨忽濃忽淡，忽枯忽潤，創造了一種氣勢雄渾、率眞爛漫的書法典型，被人們譽爲「天下第二行書」。《告伯父稿》寫得和舒平緩，遒美而悠長。《爭座位稿》是顏真卿爲維護唐王朝的政治制度而寫的一篇批評文章，字裡行間流露出忠義之士光明磊落的凜然正氣。米芾《書史》評此帖在顏書中「頓挫鬱屈，意不在字」。顏真卿的行書對晚唐諸家、五代楊凝式以及宋四家都產生了重要影響，清人劉墉、伊秉綬、何紹基、翁同龢都以學顏著名。

晚唐書家中，柳公權（778—865）承接盛中唐書法變革之餘風，成爲一代大家。柳公權，字誠懸，京兆華原（今陝西耀川）人。柳公權書法，幼承家學，多染「二王」，後出入初唐歐、虞、褚、薛四大家，又受顏真卿影響，取精用弘，神明變化，遂新意乃出，獨自成家。柳公權作品多爲奉敕之作，故以楷書最精，存世作品如《金剛般若波羅蜜經》是柳公權中年所作，其筆劃粗細勻稱，方圓兼施，剛勁遒媚；結體寬綽疏朗，開合有致。起筆順勢而下，橫畫的收筆和轉折處亦略有華飾，故硬直的用筆並不讓人覺得平板，反而顯得清勁遒健。《玄秘塔碑》（圖4-16）是柳公權63歲時所作，用筆上橫細豎粗的特徵更加強化，筆劃兩端的「美化」現象也較爲突出，因而更顯得瘦硬挺拔，骨氣神通，完全呈現出柳體的成熟風範。柳公權的楷書被世人稱爲「柳體」，也有「顏柳」、「顏筋柳骨」之譽。他和顏真卿、歐陽詢、趙孟頫並稱「楷書四家」。

柳公權書法初得穆宗賞識，從此仕途亨通。曾以「心正則筆正，乃可爲法」之語相諫，穆宗悟其筆諫之意。文宗、宣宗也特別推重柳公權的書

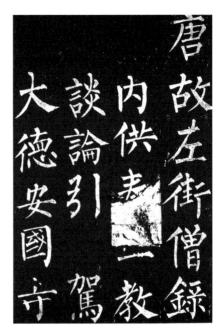
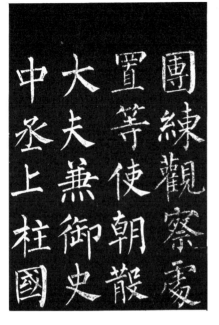

圖4-16　《玄秘塔碑》拓片

唐，柳公權，碑拓，楷書，28行，行54字，原碑藏陝西西安碑林博物館。

法，故其聲名極顯，獨雄書壇。當時的公卿大臣家若立碑版，必請柳氏書之，否則便被視為不孝。連外國使者來唐供奉，也不忘備足金帛，購其書翰，足見其影響之大。

五代時期，政治動亂，楊凝式（873—954）獨步書壇。楊凝式，字景度，陝西華陰人。曾任太子少師，故人稱「楊少師」。因家庭涉及政治，常常佯狂自放，時人稱其「楊風子」。他遍遊洛陽寺廟道觀，每遇水石松竹清涼幽勝之地，必逍遙暢適，吟詠忘返，故寺觀藍牆粉壁盡留筆跡。其書法自歐、顏而入「二王」之妙。楷法精絕，尤工行草，為晚唐書風的重要傳承者，宋代的歐陽修和蘇、黃、米三大家無不推重。黃庭堅將其書法與吳道

85

圖4-17　《韭花帖》

五代，楊凝式，墨蹟麻紙本，行楷書，縱26公分，橫28公分，無錫
博物院藏。

子的畫譽為「洛中二絕」。其存世墨蹟為翰札，共有四件。《盧鴻草堂十志
圖跋》，是其七十五歲時所作，書法充滿豪情，與顏真卿行書一脈，壯實
而多古意，明末清初八大山人的行書或亦源於此。《韭花帖》（圖4-17）是一
封答謝朋友餽贈韭花作食品的信札，其用筆幹練精巧，挺拔秀媚；結字善

圖4-18　《神仙起居法》卷

五代，楊凝式，紙本，草書，縱27公分，橫21.2公分，北京故宮博物院藏。

移部位，字勢奇崛沉穩，內斂外放，行字疏朗，字距時大時小，字距大於行距；墨色濃而清雅，蕭散雅逸。《夏熱帖》字畫奇古，筆勢飛動，沉穩而不失瀟灑。《神仙起居法》（圖4-18）縱橫灑脫，天真縱逸，高揚了王羲之小草一路的書風。

87

書為心畫

中國書法

⑤

帖學時代

▍「尚意」的宋四家

　　蔡襄、蘇軾、黃庭堅、米芾是北宋後期崛起的「尚意」書家，後世將他們並稱爲宋四家，代表了宋代書法的最高成就。

　　蔡襄（1012—1067），字君謨，福建仙遊人。蘇東坡稱蔡氏「天資既高，積學深至，心手相應，變態無窮，遂爲本朝第一」。宋初以來，書法多承晚唐五代之遺風，能書者大多效仿前代，宋仁宗後，書法領域也出現了崇尚古法、追求新意的風氣。蔡襄爲其中代表，行書成就最高。如《澄心堂紙帖》，用筆遒潤勁實，結體工整端雅；《扈從帖》（圖5-1）、《腳氣帖》，用筆簡練精巧，結體閒雅溫靜。小楷有《謝賜御書詩》墨蹟和《茶錄》刻帖本傳世，精勁自然。草書如《陶生帖》（圖5-2），隨手運轉，變化豐富。楷書如《萬安橋記》，端重沉著，得顏、虞筆法，在當時頗見新意。

　　「唐宋八大家」之一的蘇軾（1037—1101），字子瞻，號東坡居士，四川眉山人。蘇軾詞風氣勢磅礴，爲豪放派的代表。他的書法擺脫唐人「尚法」觀念的束縛，注重自我精神的體現和情感的宣洩，開創了宋代「尚意」的新書風，爲「宋四家」之首。

圖5-1 《扈從帖》

宋，蔡襄，紙本，行書，
縱23.3公分，橫21.4公
分，北京故宮博物院藏。

（左下）圖5-2 《陶生帖》

宋，蔡襄，紙本，草書，
縱29.8公分，橫50.8公
分，台北故宮博物院藏。

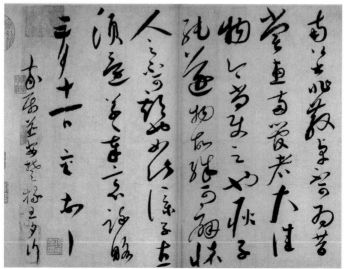

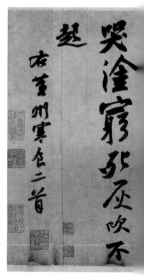

蘇軾的書法初受歐陽修影響，少規摹「二王」，中年學顏真卿，晚喜李邕，一生皆遊於晉唐人之間，自出新意，不踐古人。蘇東坡書法成就最高的是行書，最爲突出的是元豐年間，他因「烏台詩案」貶官到黃州（今湖北黃岡）時所作的《黃州寒食詩帖》（圖5-3），通篇字形略扁，沉著而有飛動之感，神采奕奕，從容悠遊。起首幾排小字，節奏平緩；後行筆加快，字形逐漸變大，更爲率意，有「天下第三行書」之稱。黃庭堅跋此卷說：「試使東坡復爲之，未必及此。」蘇東坡大楷如《豐樂亭記》、《醉翁亭記》等，用筆圓潤遒勁，結體趨方扁形，豐滿而清俊。他論書強調「意」：「我書意造本無法，點畫信手煩推求」，「出新意於法度之中，寄妙理於豪放之外」。蘇軾的「尚意」書風，對宋代及後世產生了重要的影響，其弟蘇轍、子蘇過均傳其脈。

圖5-3　《黃州寒食詩帖》

宋，蘇軾，墨蹟素箋本，行書，縱34.2公分，橫18.9公分，台北故宮博物院藏。

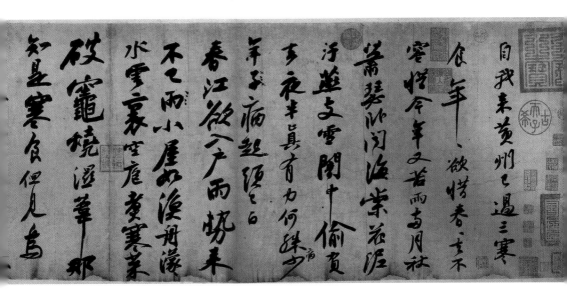

　　黃庭堅（1045—1105），字魯直，號山谷道人，洪州分寧（今江西修水）人。在書法史上和蘇東坡並稱爲「蘇黃」。黃庭堅的書法早年學楊凝式和周越的草書以及顏眞卿的楷書。與「宋四家」中的其他三人不同，他不僅楷書妍媚，而且行、草兩體皆善。其行書如《牛口莊題名》、《蘇軾黃州寒食詩帖跋》（圖5-4）、《經伏波神祠詩》、《松風閣詩》等，用筆生澀老辣，結字中宮緊斂，外部舒放，已形成了雄放開張的書風。黃庭堅取法雄強寬博一路如《大唐中興頌》，以高執筆提起，和蘇軾以臥筆著腕有別，令腕隨己意左右，點畫中鋒敦實，多篆籀氣。結體上，蘇軾如「石壓蝦蟆」，他似「樹梢掛蛇」，長撇大捺，有開張之勢。黃庭堅尤精草書，自稱「得張長史（旭）、僧懷素、高閒墨蹟，乃窺筆法之妙」。草書代表作如《廉頗藺相如列傳》、《劉禹錫竹枝詞》、《李白憶舊遊詩》、《杜甫寄賀蘭銛詩》（圖5-5）、《諸上

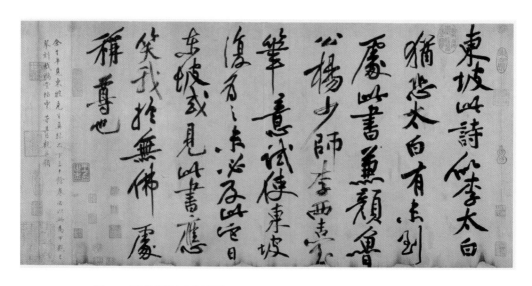

圖5-4　《蘇軾黃州寒食詩帖跋》

宋，黃庭堅，紙本，行書，縱34.3公分，橫64公分，台北故宮博物院藏。

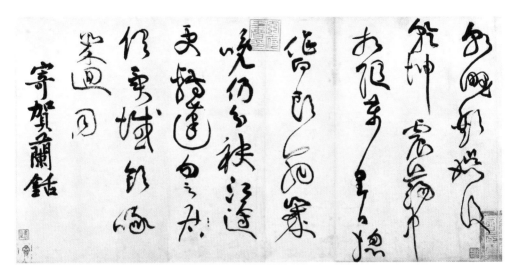

圖5-5　《杜甫寄賀蘭銛詩》帖

宋，黃庭堅，紙本，草書，縱34.7公分，橫69.6公分，北京故宮博物院藏。

座帖》等，用筆緊峭，筆姿瘦勁奇崛，結字多變，通過字形本身的左顧右盼，上俯下仰，形成一種跌宕之勢。他所說的「隨人作計終後人，自成一家始逼眞」成爲後人創作的座右銘。

　　米芾（1051－1107），字元章，湖北襄陽人，其在宋代行草中最有代表性。米芾天資高邁，爲人狂放，有潔癖，著唐服，蓄奇石，奇言異行，時人視爲「米顚」。能詩文，工繪畫，尤善畫山水、人物。其書法近學周越、蘇子美，遠追晉唐，銳意模仿「二王」、顏眞卿、柳公權、歐陽詢、褚遂良、段季展、師宜官等，「取諸長處，總而成之。既老，始自成家，人見之，不知以何爲祖也」。這種學習古人的方法即人們所稱的「集古字」。米芾傳世作品甚多，其行書代表作有《蜀素帖》、《苕溪詩帖》、《珊瑚帖》（圖5-6）、《研山銘》等，用筆爽勁俐落，隨意而適，尤其是在中側鋒的轉化中

93

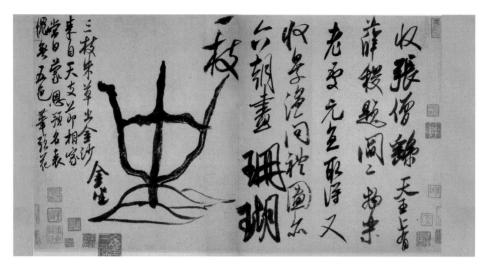

圖5-6　《珊瑚帖》頁

宋，米芾，紙本墨蹟，行書，縱26.6公分，橫47.1公分，北京故宮博物院
藏。

極見精妙，八面出鋒，富於個性的「鉤」畫從褚遂良作品中出而富於個人性
情。結字靈活多變，姿態飛動，欹側但不失穩健，俯仰間又有照應；章法
則用字與字之間的挪讓和或大或小的字距來打破單調的直線行款，行氣生
動流暢，在《篋中帖》、《張季明帖》、《臨沂使君帖》等作品中還運用了王
獻之「一筆書」的方法，突出其「運筆如火筯劃灰，連屬無端末」的特點。
用墨濃淡相宜，那時常出現的飛白，使得米字顯得更加蒼勁有力，天真超
逸，趣味盎然。蘇軾稱讚米芾的行書「風檣陣馬，沉著痛快」。米芾的小
楷亦精，遒健峻拔，存世的刻帖本有《呈事帖》、《王略帖跋》、《向太后挽
詞帖》（圖5-7）等。其草書作品《中秋登海岱樓詩》、《焚香帖》（圖5-8）、《吾友
帖》等，既得晉人意韻，又多顯米家風規。米氏書風在宋時影響極大，且
家有傳人。米芾長子米友仁官至兵部侍郎，敷文閣直學士。米友仁於繪畫

圖5-7 《向太后挽詞帖》

宋，米芾，紙本，小字行楷，縱30.2公分，前頁橫22.7公
分，後頁橫22.3公分，北京故宮博物院藏。

圖5-8 《焚香帖》

宋，米芾，紙本，
草書，縱25.2公
分，橫25.2公分，
日本大阪市立美術
館藏。

95

圖5-9 《閏中秋月詩帖頁》

宋，趙佶，紙本，楷書瘦金
體，縱35公分，橫44.5公分，
北京故宮博物院藏。

用功最多，天機超逸，不事繩墨，所作山水，點滴煙雲，草草而成，眞趣
瀰漫，故爲世所寶重，與其父有「大米」、「小米」之稱。書法從父出，然不
脫其窠臼。

　　宋徽宗趙佶（1082－1135）熱
衷藝文之事，多才多藝。書法初
習黃山谷，後從薛稷脫胎而出，自
創「瘦金體」，有《楷書千字文》、
《濃芳詩帖》等傳世。其用筆剛勁
爽利，橫豎畫的收筆以及筆劃的轉
折處都有明顯的頓筆，結字內斂外
放，有強烈的裝飾意味。（圖5-9）狂
草純學懷素，用筆圓潤光潔，輕捷
暢達；結體疏朗，開合有致；章法
隨著縱逸的筆勢一貫直下，有草書

圖5-10 《草書紈扇》

宋，趙佶，絹本，草書，直徑28.4公分，上海博
物館藏。

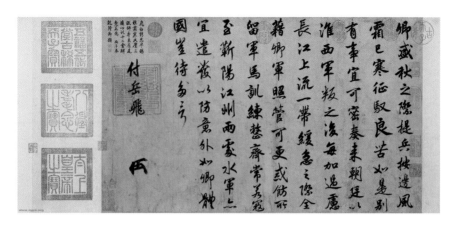

圖5-11　《賜岳飛批札卷》

宋，趙構，紙本，行楷，縱36.7公分，橫67.5公分，台北故宮博物院藏。

《千字文》、《草書紈扇》（圖5-10）等傳世。宋高宗趙構（1107－1187）爲宋徽宗第九子，醉心於法書名畫，其行書初學黃庭堅，繼習米芾，後轉魏晉、六朝筆法，專研《禊帖》尤深，有《佛頂光明塔銘》傳世。（圖5-11）

　　宋代刻帖的發展在書法史上有著重要貢獻。宋太宗淳化三年（992），王著（字知微，成都人）奉敕摹刻法帖十卷，成爲中國古代法帖的始祖。摹刻作品包括歷代帝王一卷，歷代名臣一卷，諸家古法帖一卷，王羲之三卷，王獻之二卷，這些法帖被後世稱爲《淳化閣帖》。他用刻碑的方法在木板或石材上，把流傳的古人法書拓出多件拓本流傳。自淳化至宋末近300年間，有多種叢帖摹刻，形成了濃厚的刻帖風氣。宋室南渡之後，法帖摹刻風氣更盛，著名者如《寶晉齋法帖》、《成都西樓蘇帖》、《群玉堂帖》、《鳳墅帖》等，種類繁多，促進了書法的普及與發展。

▋元代的復古潮流

公元1271年，元世祖忽必烈改國號爲大元，1279年滅南宋，結束了南北長期對峙的分裂局面。元代書法由於趙孟頫的出現，使書法在元代發展成一種全面回歸的潮流，形成書法史上的一次重大轉折。

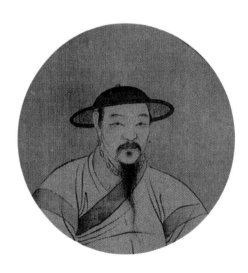

宋太祖趙匡胤十一世孫趙孟頫（1254－1322）（圖5-12），字子昂，號松雪道人，浙江吳興（今湖州）人。歷官兵部郎中、集賢侍講學士、翰林學士承旨、榮祿大夫，封魏國公，諡文敏。趙孟頫的書法初從宋高宗趙構入手，兼學鍾繇、智永，後由智永上溯「二王」，且得力最深，中年後又參李北海筆意，形成自己雅逸

　　　　圖5-12　趙孟頫像

流美的書風。他篆書、隸書、楷書、行書、草書各體兼擅。

趙孟頫的楷書被後人列為歐、顏、柳、趙四大楷書之一，稱之為「趙體」，影響極為深遠。他的楷書一改中唐以後的楷書習氣，絕去顏、柳的頓挫華飾現象，在當時極具新意，其大楷書碑吸收李邕書碑的方法，既得流美風韻，又存骨氣遒健，在晉人的韻味之外，又具有唐人的法度。傳世楷書作品有《湖州妙嚴寺記》、《三清殿碑記》、《玄妙觀重修三門記》、《膽巴碑稿》、《仇鍔墓碑銘稿》等。鮮于樞為趙孟頫小楷《過秦論》作跋稱：「子昂篆、隸、正、行、顛草俱為當代第一，小楷又為子昂諸書第一。」趙孟頫的小楷取法王羲之，又受東晉道士楊羲影響，結體妍麗飄逸，用筆遒勁，深得晉人神髓。傳世小楷作品有《道德經》、《洛神賦》（圖5-13）、《大洞玉經》、《汲黯傳》等。趙孟頫的行草書被公認為其成就最大者，他繼承了王羲之平和一路書風。傳世行草作品有《蘭亭十三跋》、《歸去來辭卷》、《赤壁賦》、《雪晴雲散帖》等，可反映其行草書的主要風貌，既嚴守古法，又縱橫飄逸。（圖5-14）不僅如此，趙孟頫還以實踐全面復興古典書風，對唐宋文人不擅長的章草、篆隸亦有貢獻。他的章草從皇象而來，多文人蕭散韻致，有《急就章》傳世，對康里巎巎、鄧文原、宋克等以章草筆法融入行草有先導之功。他的篆書從《石鼓》、《詛楚》入手，取法李斯、李陽冰。他以中鋒寫玉箸篆，圓潤婉麗，多見於碑額。

趙孟頫的書法在元代影響了一代士人，形成風格鮮明的「元風」，使元代書壇籠罩在趙氏書風之下。他的書法還影響到明代，直至晚明個性解放思潮下一批書家的出現，才打破趙書風靡的局面。入清後，乾隆帝酷愛其書，使趙書再度風靡朝野。趙孟頫作為承前啓後的大家，與他所宣導的全面回歸的古典主義書法潮流，在書法史上產生了深遠的影響。而且他的書法還通過當時在中國作駙馬又為沈王的高麗國王王璋以及王璋的侍臣李齊賢等傳入東鄰高麗，從高麗末期到朝鮮時代中期，其書風籠

飄颻兮若流風之迴雪遠而望之皎若太陽升朝
霞迫而察之灼若夫渠出淥波襛纖得衷脩短
合度肩若削成腰如約素延頸秀項皓質呈露
芳澤無加鉛華弗御雲髻峨峨脩眉聯娟丹脣
外朗皓齒內鮮明眸善睞靨輔承權
瓌姿艷逸儀靜體閑柔情綽態媚於語言
奇服曠世骨像應圖披羅衣之璀粲兮珥瑤碧
之華琚戴金翠之首飾綴明珠以耀軀踐遠遊
之文履曳霧綃之輕裾微幽蘭之芳藹兮步踟
躕於山隅於是忽焉縱體以遨以嬉左倚采旄
右蔭桂旗攘皓腕於神滸兮採湍瀨之玄芝
余情悅其淑美兮心振蕩而不怡無良媒以接
歡兮託微波而通辭願誠素之先達兮解玉珮以
要之嗟佳人之信脩羌習禮而明詩抗瓊珶以和

洛神賦 并序

黃初三年余朝京師還濟洛川古人有言斯水
之神名曰宓妃感宗玉對楚王神女之事遂作
斯賦其詞曰

曹子建

余從京域言歸東藩背伊闕越轘轅經通谷
陵景山日既西傾車殆馬煩爾迺稅駕乎衡皋
秣駟乎芝田容與乎陽林流眄乎洛川於是精
移神駭忽焉思散俯則未察仰以殊觀睹一麗
人于巖之畔迺援御者而告之曰爾有覯於彼者
乎彼何人斯若此之豔也御者對曰臣聞河洛之
神名曰宓妃然則君王之所見無迺是乎其狀若
何臣願聞之余告之曰其形也翩若驚鴻婉若遊龍
榮曜秋菊華茂春松髣髴兮若

圖5-13　《洛神賦》卷（局部）

元，趙孟頫，紙本，楷書，縱29公分，橫220.9公分，北京故宮博物院藏。

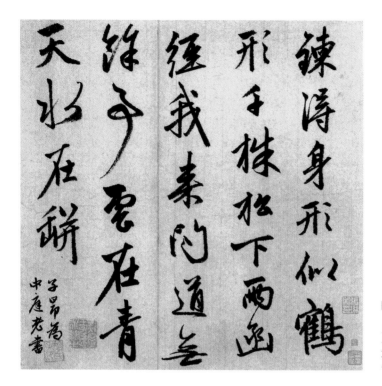

圖5-14 《七絕詩》冊

元，趙孟頫，紙本，行書，縱34.7公分，橫35.3公分，北京故宮博物院藏。

罩達三個世紀以上。

在元代書法全面回歸的潮流中，篆隸書的復興成爲元代書法的重要現象。元代篆隸不同於秦漢篆隸，有它獨特的審美內涵，其主要特徵是能夠把篆隸書創作納入到文人書法創作的軌道上來，而非僅限於金石碑版，從而使篆隸書法自式微以來在元代重新復蘇，並開啓了明清文人篆隸書法的源頭。元代篆隸興起，除趙孟頫之外，還與吾衍有關。吾衍（1268—1311），字子行，號竹房，浙江開化人，隱居杭州的生花坊，學識廣博，書法主攻篆書，師法李陽冰，所著《學古編》中的《三十五舉》是他教人寫篆書和篆印稿的一部教科書。一時從其學書者甚眾，寓居杭州的吳叡便是吾衍的弟子中最有影響者。

繼趙孟頫之後，元代書壇崛起的另一位對後世產生很大影響的書家是

圖5-15　《顏魯公述張旭筆法記卷》（局部）

元，康里巙巙，紙本，草書，縱35.8公分，橫329.6公分，北京故宮博物院藏。

康里巙巙（1295—1345）。他既是趙派書家群崇尚晉人、全面回歸潮流中的一員健將，又獨樹一幟，顯示出其北方邊疆少數民族的氣息，並反映了元代少數民族書家漢化的典型傾向。

　　康里巙巙，字子山，號正齋，色目康里部人。歷官承直郎、集賢待制、監察御史、禮部尚書、奎章閣大學士、翰林學士承旨、知制誥兼修國史，卒諡文忠。傳世書法作品有《漁父詞》、《顏魯公述張旭筆法記卷》（圖5-15）《柳宗元梓人傳》、《李白詩卷》、《謫龍說卷》、《行草手札》等。康里巙巙醉心於「二王」一系書風，他的楷書由虞世南上溯「二王」，一派初唐楷

書的風範。其行草書宗「二王」，旁及孫過庭、懷素，用筆一拓直下，絕少修飾，頗近王獻之、米芾的爽利神駿之風。其運筆速度較快，自云能日書三萬字未嘗以力倦而輟筆。康里寫草書喜今草與章草雜糅，顯俊邁爽利之氣。這種書風使元代後期的書壇發生了明顯的變化。

由於元代初、中期的書壇受趙孟頫主流書風的籠罩，隱士一派幾被淹沒。元初以來，作為南宋舊都的杭州，一直延續了其江南文化重鎮的地位，與此同時，比鄰的太湖地區的文化也漸趨繁榮，杭州文化圈的文人與蘇松地區文人往來密切。元代後期，因戰亂頻繁，許多文人書畫家為躲避戰禍而遷徙入吳，後張士誠佔據蘇州，由於其雅好詩文書畫且禮遇文士，蘇松一帶更成為文人書畫家的避難地，三吳地區一時群賢畢至。此時隱士書家才凸現出來，其中以楊維楨（1296—1370）、倪瓚（1301—1374）最為典

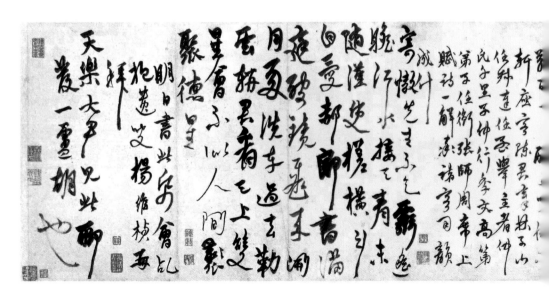

圖5-16　《宴嘯傲東軒詩》頁

元，楊維楨，紙本，行書，縱34.1公分，橫71.2公分，北京故宮博物院藏。

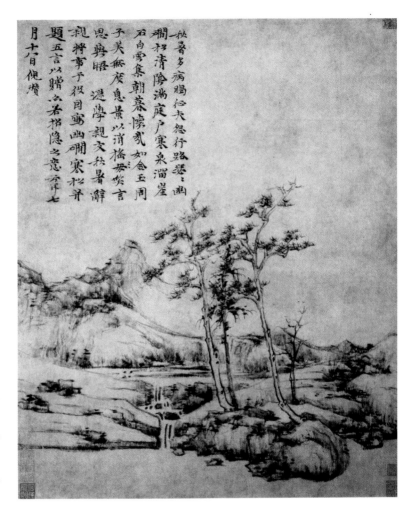

型。楊維楨的書法特立獨行，在繼承漢魏書法傳統基礎上獨出一格。從他的傳世作品《壺月軒記》、《張氏通波阡表》中便能看到康里巎巎對他的影響，行草書中時見章草筆意，且點畫剛健爽勁，同時又游離於漢晉書風之外，流露出他隱藏不住的個性特徵。（圖5-16）與楊維楨的狂放一路相反的是倪瓚的簡遠書風。倪瓚的題畫書法（圖5-17）多小楷，兼及小字行楷。其字形

偏扁，因其以隸法入楷之故，深得魏晉人筆意。他師法鍾繇、王獻之，又以自家面貌而出。倪瓚的書法一如其繪畫，看似局部茂密，實整體仍顯得疏朗有致，又因他的字略帶隸意，故而秀媚中饒有古味。倪瓚和楊維楨構成元代隱士書法的動靜兩極。

▌吳松地區的書法風氣

明初，統治者偏愛楷書，台格體盛行，天下學子萬字一同。明代中期的書法，逐漸從初期的台閣體迷霧中走出來。台閣體書法是為了應制的需要，而吳門書家則不受宮廷的束縛，創作顯得十分自由。王世貞自豪地稱：「天下法書歸吾吳。」蘇南大都會蘇州在明代中期書法發展中處於核心的地位。蘇州歷史悠久、文化發達、經濟富庶，文人雅士聚集於此，書法家群體的地域性在這個時期顯得尤為突出。吳門書派從書法的流脈上，雖可追溯到明初蘇州的傑出書家宋克，但經過徐有貞、沈周、李應禎、吳寬等人傳至祝允明、文徵明才奠定局面。作為祝、文的前輩，他們生活的時代正是台閣體盛行之時，他們雖或多或少地受其沾溉，但擺脫束縛，摒棄學習時人而直追唐宋，並提倡發揚個性，自立門戶。他們的書法思想和書法實踐對吳門書派的形成起著直接的先導作用。

活動在蘇州的文人書家祝允明、文徵明、陳淳、王寵是吳門書派中的核心人物，通常又稱他們為「吳門四家」。祝允明（1460—1526），字希哲，號枝山，在吳門四家中年齡最長。祝允明書法真、行、草諸體均能，尤以

小楷和狂草兩極最爲擅長。他的小楷精緻典雅，深得晉人之法，又時出己意。傳世小楷作品有《赤壁賦》、《洛神賦》、《出師表》等。草書出自旭、素、「二王」，又有山谷之風，並洋溢著自己的才華和激情。從傳世的草書《草書詩卷》、前後《赤壁賦卷》（圖5-18）來看，他善於用點，飛動跳躍，橫勢中有縱逸。同時，他的《奴書訂》和《書述》兩文針砭時弊，體現了強烈的個性意識。

圖5-18 《(後)赤壁賦卷》

明，祝允明，紙本，草書，縱29.6公分，橫484公分，首都博物館藏。

　　文徵明（1470—1559），字徵仲，號衡山，在吳門四家中壽命最長，影響也最大。青年時，文徵明曾從沈周學畫、從李應禎學書、從吳寬學文，打下了良好的基礎。文徵明篆、隸、楷、行、草各體均擅，王世貞認爲「獨元時趙承旨（趙孟頫）及待詔（文徵明）能備衆體」，尤以小楷和行草最善。文氏小楷取法鍾、王，早期小楷作品受趙孟頫影響明顯，50歲以後，因書詁敕而體近時俗，晚年小楷漸入化境，傳世小楷作品有《高士傳》、《歸去

109

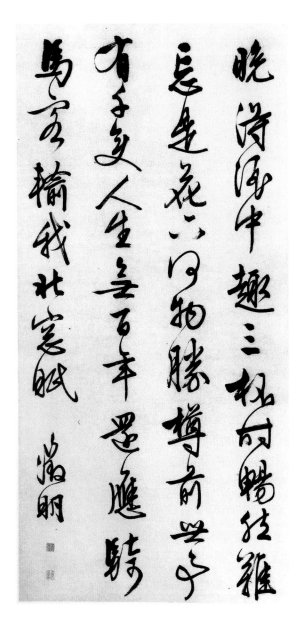

圖5-19 《五律詩》軸

明，文徵明，紙本，行書，縱131.5公分，橫63.5公分，北京故宮博物院藏。

來辭》、《醉翁亭記》等。行書師法「二王」、蘇東坡、黃山谷、米芾、趙孟頫等，最終形成自己雅逸醇和的書法面貌，傳世行書作品有《洞庭西山詩》、《赤壁賦卷》、《自書詩卷》等。（圖5-19）文徵明執吳門書壇牛耳30餘年，其追隨者眾多，陳淳（1483—1544）、王寵（1494—1533）都為其弟子。

陳淳草書代表作《秋興八首》既有文徵明的妍雅暢達，又具祝允明的奇肆奔放，縱情率意。王寵書法初師蔡羽，蔡羽對書法有所獨見，深深影響著王寵。王寵又深受祝、文影響，小楷平中見奇，高古曠逸。傳世小楷作品有《滕王閣序》、《刺客列傳》等。他的傳世行草作品《遊包山集卷》、《訪王元肅虞山不值詩卷》、《荷花蕩六絕句卷》等得力於王獻之，因其一度沉浸在《閣帖》之中，故有人評之有「木板氣」。（圖5-20）

晚明是中國文化發展史上一個重要的轉折時期。禪宗思想的流行，泰州學派的崛起，個性解放

思想滲透到哲學、文學、藝術的各個層面，使明初程朱理學及前後七子的擬古主義思想受到衝擊，掀起了個性解放的浪漫狂潮。徐渭、李贄、湯顯祖、三袁、董其昌等都強烈地張揚主體精神，出現了一大批思想個性解放的書家。其中董其昌（1555—1636）最為矚目，在松江一帶影響巨大。

董其昌，字玄宰，號思白，華亭（今上海松江）人，官至南京禮部尚書。他精於鑑賞，富於收藏，尤長書法，並致力於山水畫，主張化古為我，「集其大成，自出機杼」。他的書法初師顏真卿《多寶塔碑》，又改學虞世南，後從師莫如忠學習書法，並臨鍾繇《宣示表》、王羲之《黃庭經》及米芾書帖等名帖。（圖5-21）他與嘉興著名藏家項子京的交遊，更使其得以親睹大量古代名跡，開闊了眼界，更精於鑑定了。董其昌的楷書、行書、草書都顯現出蕭散恬淡的情懷，用筆虛和靈動，結字欹側反正，章法疏空多變，用墨清淡簡遠。董其昌書法

圖5-20　《草書詩》軸

明，王寵，紙本，行草書，縱82公分，橫28.8公分，北京故宮博物院藏。

圖5-21 《楷書詩》軸

明，董其昌，紙本，楷書，縱117公分，橫47.8公分，北京故宮博物院院藏。

率意，但對用筆的精微體會得極為精緻。他主張「以奇為正」，章法重天趣，疏朗，在創作中崇尚自然天趣、追求禪意，強調「頓悟」。

被袁宏道稱為「八法之散聖，字林之俠客」的徐渭（1521—1593），字文長，號天池山人。因其一生坎坷導致精神受到強烈刺激，書法亦特立獨行。他擅寫大幅巨製，行草書用筆沉雄跌宕，行間茂密多變，破鋒、露鋒、澀筆等運用自如，把吳門祝允明、陳淳一脈書風發揮到了極致。（圖5-22）

曾與董其昌、邢侗、米萬鍾有「晚明四家」之稱的張瑞圖（1570—1641），字長公，號二水，在行草書上另闢蹊徑，有新的創造。（圖5-23）他在取法鍾繇、王羲之之外，融入了孫過庭筆意，並以偏側鋒行筆，以方折代替圓轉，時露鋒芒，結體緊密而多峭厲之態，翻折之中又多橫向銳利之意，一改前人的用筆常規

圖5-22 《七言詩軸》

明，徐渭，行草書，縱129.5公分，橫61公分，北京市文物公司藏。

圖5-23 《五律詩》軸

明，張瑞圖，絹本，行書，縱191公分，橫61.8公分，北京故宮博物院藏。

圖5-24　《途中見懷詩》軸

明，黃道周，紙本，草書，
縱141公分，橫32公分，北京
故宮博物院藏。

圖5-25　《題桃源圖詩》軸

明，倪元璐，絹本，行書，縱133.7公
分，橫41.9公分，北京故宮博物院藏。

114

和審美定勢。黃道周（1585—1646），字幼玄，號石齋。書法小楷用筆明快，結字寬博遒勁，取法鍾王，多方折勁峭之筆；行草書糅入章草筆意，方折與圓轉巧妙結合，於生辣離奇中見情性生氣。（圖5-24）倪元璐（1593—1644），字汝玉，號鴻寶。曾與黃道周、王鐸相約攻書，主攻蘇東坡，力主革新。他也以行草名世，擅寫大幅立軸，字距茂密而行距空疏，靈秀神妙，用筆鋒稜四露中見蒼渾，時雜有渴筆與濃墨相映成趣，結字欹側多變。（圖5-25）

書為心畫
中國書法

6

碑學的興起

▋ 師碑風氣的發軔

清代書法一方面延續著明代帖學一脈繼續向前發展，另一方面由於金石學的興起，碑版日益受到人們的重視，碑學一脈迅猛發展，逐漸改變了人們的書法觀念，以至形成帖學衰微、碑學興盛的局面。書法史上的碑帖兩脈格局在清代形成。

明末清初書家在實踐中通過吸收金石碑版意味打破純正的帖學面貌，成為碑派書風的開始，最具代表性的書家是王鐸（1592－1652）、傅山（1607－1684）和朱耷（1626－約1705）。

王鐸，字覺斯，號嵩樵，河南孟津人，為天啓二年（1622）進士，後為翰林院編修，崇禎十三年（1640）為南京禮部尚書，因父母相繼去世並未到任。崇禎十七年（1644）任南明東閣大學士、太子少保。弘光元年（1645）清兵圍南京，王鐸與錢謙益率百官出城降清，之後清王朝授王鐸以禮部尚書、太子太保，卒後諡文安。王鐸少年時學書即以「二王」為宗，臨《聖教序》能字字逼肖，自云：「余書獨宗羲、獻，人自不察耳。」他於「二王」帖中浸淫之深為同時代書家所不及。除《聖教序》外，從《淳化閣帖》中獲

圖6-1 《臨汝帖》軸

清,王鐸,綾本,行書,縱236.4公分,橫53.2公分,北京故宮博物院藏。

益尤多,對李邕、虞世南、顏眞卿、柳公權、米芾等唐宋書家廣爲吸收。王鐸中年時期對米芾情有獨鐘,這成爲他行草書創作的一個轉折。王鐸的書法以眞、行、草名世,其小楷頗有特色,出自鍾、王,但自有一種意趣,在明代小楷中自樹一格。其成就最大者還是行草書。(圖6-1)他一生創作極豐,除傳世大量墨蹟外,還留有許多刻帖,如《擬山園帖》、《龜龍館帖》、《琅華館帖》、《弘月館帖》等。王鐸的書法在重視前人筆法的基礎上,尤其重視作品中的勢。因前人作品相對較小,而大幅巨製是明代中後期的時代特徵,王鐸善於將其拓而展大,且不失精微。其結字的欹側多變和章法的騰擲激蕩均因勢而生。此外,他還善於用墨,濃墨、渴墨的交替運用使得作品燥潤相生,甚至將漲墨運用於書法創作。這些墨法的運用,不僅克服了刻帖所帶來的局限,以及大幅巨製帶來的空乏,更賦予作品一種鮮活的精神內涵,在形式上對前人的審美定勢有了較大的突破。(圖6-2)

如果說王鐸書法還是以「帖」爲創作基點展開突破的話,傅山的創作則游離於「帖」和「碑」之間,進一步向碑學發展。傅山因明亡反清而被捕入獄,出獄後便歸隱山林。傅山自幼習書,初從鍾繇楷書入手,又學「二王」、顏眞卿以及篆隸。傅山對金石碑版有濃厚興趣,作

圖6-2　《草書唐詩卷》

清，王鐸，絹本，草書，縱34.5公分，橫654公分，首都博物館藏。

書常常表現鐘鼎銘文和刻石中的生僻怪異，傳世草書氣勢連綿，用筆纏繞流暢，結字奇逸縱橫。（圖6-3）傅山曾提出「四寧四毋」的書法觀，即「寧拙毋巧，寧醜毋媚，寧支離毋輕滑，寧直率毋安排」。追求拙、醜的書法美感，顯示了此時書法觀念的轉變，賦予了書法新的審美內涵。

　　明宗室後裔朱耷的書法實踐則走得更遠，完全在帖學之外另闢一途。朱耷為江西南昌人，明亡後隱姓埋名、裝瘋作啞，並剃髮為僧，後又還俗，最終再入南昌青雲譜道院成為道士。與石濤、石溪、漸江並稱「清初四僧」。朱耷的書法早期學歐陽詢、黃庭堅、董其昌，後又學王獻之、顏真卿，並從《瘞鶴銘》中得益。晚年臨鍾繇、索靖、王羲之，臨習與原帖

風味迥然不同，變化氣質，神接楊凝式，有明顯的「反經典」傾向，遺貌取神，取華存質，是一種經自己改造的臨書，借古抒懷。晚年禿筆中鋒的書法結字奇特，章法疏朗，有強烈的塑造意識。他常常能運用「留白」，講究對比，把靜態的「白處」運用到作品中，構成空靈、險絕而冷峻的藝術境地。（圖6-4）

鄭簠（1622—1693），字汝器，

圖6-3　《草書詩》軸

清，傅山，綾本，草書，縱193.5公分，橫51.5公分，北京故宮博物院藏。

圖6-4　《弇州山人詩》軸

清，朱耷，紙本，草書，縱200.9公分，橫76.5公分，北京故宮博物院藏。

號谷口，江蘇上元（今南京）人，是清代前期師法漢碑最重要的代表，為清代碑派運動之先驅。其初學宋玨，後學漢碑三十餘年，溯流窮源，得漢人古意。其用筆的輕重變化，結字的聚散錯落，打破了唐代隸書用筆平直古

圖6-5 《七絕詩》軸

清，鄭簠，紙本，隸書，縱151.2公分，橫57公分，北京故宮博物院藏。

板、結體均勻的習氣對元明以來隸書的束縛。（圖6-5）時東南詩壇盟主朱彝尊在鄭簠五十四歲時給其的贈詩中稱其「八分入妙堪吾師」。朱彝尊（1629－1709），字錫鬯，號竹垞，浙江秀水（今嘉興）人，爲清初浙派文壇領袖和著名學者，和鄭簠交往甚多，共同討論漢碑。其治學中偏於考辨，搜羅大量的秦漢碑版，溯其淵源，以證史傳，在訪碑中操觚染翰。他的隸書取法《曹全碑》，平和秀雅，波挑自然，得漢人氣息。（圖6-6）程邃（1607－1692），字穆倩，號垢道人，安徽歙縣人，也是清代前期師碑潮流中的重要一員。（圖6-7）其隸書「古外之古，鼎彝剝削千年」亦是直接師漢物所成，多見於其山水冊之題跋中，奇崛古拙。其篆刻精研漢法，刀法凝重，書法取法漢碑可以想見。其後的石濤（1642－約1707），號大滌子，廣西全州人。在題畫詩中多用隸書，風格與鄭簠相通，用筆生動活潑，結體聚散有致，整體顯不衫不履之態，把蘇軾行書中的

121

關是以鄉人為邑
存亡必敬禮無遺
事繼母心意承志
賢孝之性根生心
極炎緯無文不綜
德君重蛇好學甄
早世是以位不副
少貫名州郡不奪
尉北地大守父蕲
余相金城西域
尉丞右扶風隃糜
奉廉張掖居國都
西部都尉祖父鳳
長史夏陽令蜀郡
述孝廉謁者金城

圖6-6　《臨曹全碑》卷（局部）

清，朱彝尊，紙本，隸書，縱13.6
公分，橫400.5公分，北京故宮博
物院藏。

圖6-7　《五言詩》

清，程邃，鏡片，泥金紙本，行
書，縱77公分，橫42.5公分，藏地
不詳。

「醜」所表現出的方扁茂密與自己隸書古樸、顯波挑的意趣相結合，使其在行楷上表現出渾樸率意而顯清逸奇峭的風格。（圖6-8）以程邃、鄭簠、石濤爲代表的師碑人物，生活在17世紀的揚州文化圈中，他們的觀念和實踐對康乾時期的書法發展有著重要影響，使師法漢碑成爲風氣。同時，石濤在師碑中快寫，形成「碑行」，並以行草法摻入隸書，求得隸意，可視爲金農、鄭板橋等人在師碑實踐中「破帖」的發軔。

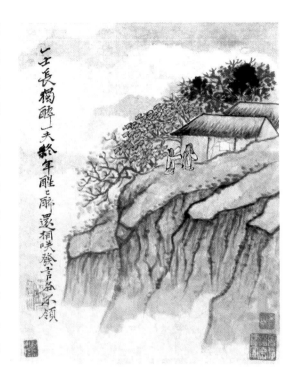

圖6-8　《陶淵明詩意圖》冊

清，石濤，設色紙本，每開縱27公分，橫21.3公分，北京故宮博物院藏。

▌乾嘉時期的「破帖」之風

　　在清代前期濃郁的師碑氛圍中，以金農、鄭板橋為代表的「揚州八怪」注意個性發揮，不守成法，對當時的正統帖派形成了強烈的衝擊。

　　金農（1687－1763），字壽門，號冬心先生。書法有隸書、行草、楷隸、漆書和楷書等多種，多與其師漢碑有關。他曾在《魯中雜詩》中對「二王」書風給予了嘲諷：「會稽內史負俗姿，字學荒疏笑騁馳。」進而不願追蹤這路風格，「恥向書家作奴婢」，提出了新的學習手段：「華山片石是吾師。」這種新潮的師漢碑思想，直接師無名書家之碑，向「二王」一脈的帖學挑戰。金農隸書初師《夏承碑》，後學《西嶽華山廟碑》，取其方嚴凝重之致，脫出時風之外。他的隸書、漆書運用了「倒薤」撇法。對照《西嶽華山廟碑》拓本和金農之臨本，不難發現，他在臨寫中將漢隸中之「撇」畫變為「倒薤」，縮短碑中字之長畫和其波挑，變字形扁方為長形，增加「毛澀」的用筆來表現「金石氣」。其漆書正在其隸書的基礎上，強化「橫畫」，起筆如「刀切」之態，臥筆運行，「豎」畫變細，向左方向的「倒薤」法，縮短「捺」畫，結體呈長方，形成鮮明的特色，突破了鄭簠的隸法，在漢碑基

124

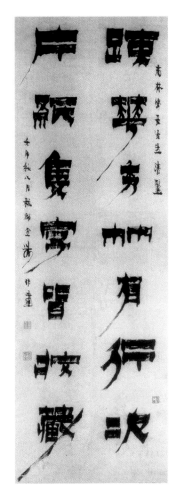

圖6-9　《相鶴經》軸

清，金農，紙本，漆書，縱278公分，橫50.7公分，北京故宮博物院藏。

圖6-10　《漆書疏花片紙七言聯》

清，金農，紙本，漆書，縱125.9公分，橫21.1公分，四川博物院藏。

礎上戛戛獨造。（圖6-9）（圖6-10）在碑行、楷書方面，金農也完全捨棄了「二王」傳統，從金石碑版、無名書家之書法中開掘出另一傳統，行草書字字獨立，外拙而內秀，亦運用隸書和漆書中之「倒薤」撇法，打破帖學之正

125

圖6-11 《竹石圖》軸

清，鄭燮，紙本，墨筆，縱127.6公分，橫57.7公分，北京故宮博物院藏。圖中題字爲六分半書。

途，另闢蹊徑。金農楷書表現出一種「楷隸」意味，這類創作實踐說明金農從師法漢碑開始注意到北碑並實踐，這可視爲清代碑學運動從漢碑轉化到北碑的開端。

鄭燮（1693—1765），字克柔，號板橋，江蘇興化人。鄭燮的師碑破帖實踐和金農相爲呼應，其書法初學高其佩，後師蘇東坡、黃山谷，隸書初受鄭簠影響，後刻意追求「古碑斷碣」，又將篆、隸、楷、行、草融爲一體，形成「六分半書」。（圖6-11）以漢八分雜入楷行草，體現出輕重疏密的對比，隨機生發，突破常規，大小不論，求得新意，異於時人，既顯古樸之趣，又有飄逸欹側之勢，縱橫馳驟，別成一格，與金農異曲同工。

鄭燮、金農的書法實踐，一方面，在隸書上的積極探索，形成多樣的風格，取法漢碑在康乾時期已成爲熱潮，甚

至延伸到篆書和楷書；另一方面，他們以隸法入行草書，打破了「二王」一脈的帖學正統，使得行草書的筆法發生變化，表現「金石氣」和「隸意」的作品不斷出現。師碑破帖風氣在清代中葉的書壇已經十分普遍。此外，清中期如王澍（1668－1743）等書家在觀念上師法二李小篆，他們的篆書創作形成了一種風氣，對碑派的發展亦有重要影響。

清中期的帖學亦有發展。如劉墉（1719－1804）的書法，初師趙孟頫、董其昌，中年後出入諸家，臨帖不求形似，意在使己意和古人精神相契合。他力求打破宋元書法的模式，以肥厚的點畫、散淡的結字和墨色的變化來表現遒勁、敦厚、蘊藉之美。（圖6-12）王文治（1730－1802）書法秀逸天成，與劉墉形成鮮明對照。（圖6-13）劉專講魄力，王專取風神。自梁紹壬的《兩般秋雨庵隨筆》，劉、王二人時有「濃墨宰相，淡墨探花」之譽。翁方綱（1733－1818）精於金石考據學，書

圖6-12 《論書》軸

清，劉墉，紙本，行書，縱93公分，橫35公分，北京故宮博物院藏。

圖6-13　《行書詩》軸

清，王文治，紙本，行書，縱129.8公分，橫45.2公分，北京故宮博物院藏。

圖6-14　《詩文》軸

清，翁方綱，紙本，行書，縱79公分，橫30.5公分，北京故宮博物院藏。

法以楷書、行書為主，用筆實在，結字緊密，謹嚴有度。（圖6-14）

乾隆、嘉慶時期的鄧石如（1743—1805）是最早全面師碑並體現碑學主張的典型書家，其書法具有開派意義。伊秉綬（1754—1815）等人以實踐為碑學推波助瀾。鄧、伊二人被康有為稱為「啓碑法之門」的開山始祖。

鄧石如為安徽懷寧（今安慶市）人，終生布衣，往來於徽歙淮揚之間。鄧石如從小受家庭影響學習篆書，後到南京梅鏐家，飽覽各種古代名帖古碑。他的書法以篆、隸見長，尤以篆書著稱於世。他的篆書在繼承二李之法的同時，取法漢碑額上的篆書用筆加以改造；隸書取法漢碑，氣勢雄強，突破時風而獨樹一幟，對後代產生了深遠影響。（圖6-15）

伊秉綬為福建汀州人，曾任揚州知府，他的書法以隸書成就最高，康有為稱他為「集分書之成」，與鄧石如同為清代碑派書法創作的代表人物。伊秉綬師法漢碑中雄渾平直一類。（圖6-16）如《裴岑碑》、《衡方碑》、《西狹頌》、《孔宙碑》、《張遷碑》等。伊秉綬用墨濃重，結字寬博，除去漢隸的波挑，而以篆書筆意直行，轉折多方折少圓婉。清人趙光《退庵隨筆》稱其「墨卿遙接漢隸眞傳，能拓漢隸而大之，愈大愈壯」。

清代後期，碑派興盛，帖學式微，在書法創作上亦多以碑派實踐者為多，以篆隸成就為高，其中趙之謙和吳昌碩

圖6-15　《新洲詩》軸

清，鄧石如，紙本，隸書，縱134.7公分，橫62.6公分，北京故宮博物院藏。

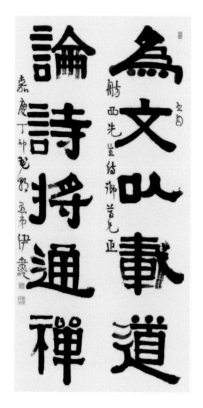

圖6-16 《五言聯》

清，伊秉綬，紙本，隸書，縱109.3公
分，橫25.3公分，北京故宮博物院藏。

圖6-17 《篆書急就章》軸

清，趙之謙，紙本，篆書，縱112.4
公分，橫46.4公分，北京故宮博物
院藏。

最為傑出。

趙之謙（1829—1884），初宗顏真卿，後於北魏造像及篆隸中得力最深，
遂自成一家。（圖6-17）他的魏體行草取法北碑，又融入顏真卿等帖法，時有
「魏七顏三」之說。他的行草在章法上借鑑漢碑的特點，字距大行距小，使
人耳目一新。他的行草喜用側鋒和偏鋒，時露妍麗之態。他的篆、隸書受到
鄧石如影響，鄧氏以隸入篆，而趙氏以北碑造像法入篆，起筆、收筆和轉折

處尤為明顯，這種創造性的實踐使他形成了強烈的藝術風格。

吳昌碩（1844－1927）的書法，以篆書和行草書成就最高，而行草書亦得力於篆書。他的篆書從《石鼓文》中得益最多，在不同時期顯示出不同的藝術魅力。（圖6-18）早期的臨習工穩秀逸，中年後將其結體易方為長，取欹側之勢，與原碑拉開距離，晚年個人面貌凸現，遺貌取神，用筆凝練遒勁，氣度雄沉，恣肆爛漫，蒼古老辣。65歲時，他自記《石鼓文》臨本稱：「余學篆如臨《石鼓》，數十載從事於此，一日有一日之境界。」他晚年氣度雄沉的篆書真可謂大境界也。他在結體上左右、上下參差取勢，給人以「聳肩」的感覺，用筆上追求剛柔的融合，在字形上打破常見的平正而有出人意料的新意。吳昌碩借《石鼓》寫己意，均為自家法，是一種新的創

圖6-18 《篆書八言》聯

清，吳昌碩，紙本，篆書，縱172.5公分，橫36.7公分，北京故宮博物院藏。

造，是篆書史上的「新經典」，得其毛而潤、濕而蒼的審美趣味。吳昌碩在篆書上的成就還影響了他的行草書和寫意花鳥的創作。其行草書和繪畫中摻入篆書筆意，於靈秀中增添了蒼古之感，富於金石味，雅致而質樸，如其自己所說的「畫與篆法可合併」、「謂是篆籀非丹青」。

▌碑學興起的書法理論

嘉慶年間，揚州人阮元寫成的《南北書派論》和《北碑南帖論》，標誌著清代碑派書法的全面興起。

阮元以其在金石學上的慧眼，提倡北碑書法，他說：「元二十年來留心南北碑石，證以正史，其間蹤跡流派，朗然可見。近年魏、齊、周、隋舊碑，新出甚多，但下眞跡一等，更可摩辨而得之。」他在《南北書派論》中指出，「南派乃江左風流，疏放姸妙，長於啓牘」，「北派則是中原古法，拘謹拙陋，長於碑榜」。他所論碑派，儘管確立了漢碑地位，但已不是純粹的師法漢碑，而是推重北碑，包括六朝碑版墓誌等楷書作品，對人們的楷書創作產生直接影響。《北碑南帖論》又指出：「短箋長卷，意態揮灑，則帖擅其長；界格方嚴，法書深刻，則碑據其勝。」在強調「碑」、「帖」各有所長的基礎上，突出了「碑」的重要地位，爲晚清鼓吹尊碑提供了先聲。阮元的論述，表明乾嘉時期純粹師漢碑的時代已經終結，而在此基礎上興起了師北碑書法的風氣。如果說取法漢碑是清代碑學發展萌生

期，那麼，阮元的「二論」推重北碑則標誌了碑學理論的完全成熟。（圖6-19）

　　包世臣在阮元的基礎上，再次揚碑抑帖，寫成《藝舟雙楫》，進一步詳細記述北派淵源、風格，他認為：「北朝人書，落筆峻而結體莊和，行墨澀而取勢排宕，萬毫齊力故能峻；五指齊力故能澀。」這是包氏推崇北碑形成的審美觀念。他推崇鄧石如篆書、隸書、分書、楷書為「神品」、「妙品上」，又大力強調執筆問題，主張指實掌虛，五指齊力，筆毫平鋪，筆筆中鋒斷而後起，「專求古人逆入平出之勢」。包世臣為清代碑學走向興盛搖旗吶喊，並在實

圖6-19　《清浪灘》詩軸

清，阮元，紙本，行書，縱80.2公分，橫43.3公分，北京故宮博物院藏。

踐上師事鄧石如，發揮了阮元推重北碑的理論，從理論和實踐上統一於北碑中，在創作技法、審美標準上都完全與帖學相背，形成了完整的碑學書法理論體系。他以這套理論授徒教學，書名甚重，形成「包派」，影響深遠。（圖

133

圖6-20 《東坡語軸》

清，包世臣，紙本，楷書，縱130公分，橫57.7公分，北京故宮博物院藏。

圖6-21 《行書》軸

清，康有爲，紙本，行書，縱132.3公分，橫64.7公分，北京故宮博物院藏。

6-20）

　　光緒十五年（1889），康有爲寫成《廣藝舟雙楫》，推崇包世臣提倡北碑之說，他將阮元的「揚碑尊帖」和包世臣的「揚碑抑帖」發展成「重碑貶帖」，對碑學的發生、發展、流派、審美、風格等提出了一套更爲完整也

更爲偏激的理論，導致整個清代末期趨向碑派格局。他指出碑學取代帖學的事實：「碑學之興，乘帖學之壞，亦因金石之大盛也。」「迄於咸同，碑學大播，三尺之童，十室之社，莫不口北碑，寫魏體，蓋俗尚成矣。今日欲尊帖學，則翻之已壞，不得不尊碑；欲尚唐碑，則磨之已壞，不得不尊南北朝碑。」他首次用「碑學」、「帖學」的概念，突出了碑學的獨立意義，有重要的學術價值。他認爲，北朝碑刻中魏碑最盛，有了魏碑，南朝及齊、周、隋各朝之碑，可以不備。而唐代碑刻屢經椎拓翻摹，與棗木刻帖無異。他卑唐碑，認爲不如從完好如新的北朝碑刻入手。在他眼中，碑學就是取法北碑。他對南北朝碑刻，特別是魏碑大力褒獎，細緻品評，同時對方圓的用筆、學書途徑、書寫技巧、取法門徑等作全面介紹，是清代最系統、最成熟、最豐富的書學著作。（圖6-21）

作爲碑派書法理論的總結之作，《廣藝舟雙楫》在刊行後產生了強烈的影響。但是也應注意到：他的這部著作和其《新學僞經考》、《孔子改制考》一樣，都表達了他在政治上除舊制、圖革新的主張。此書是他在政治上受挫的鬱悶心境下寫出的，存在許多極端思想和矛盾之處，而且負面影響也很大。如其評清代金農、鄭板橋「欲變而不知變者」，「帖學漸廢，草書則既滅絕」以及對北魏碑刻的至高評價等都爲極端之論。

書為心畫

中國書法

7

印從書出

▌ 從實用到藝術

印章最初以實用為目的，其起源可追溯到原始製陶的勞動工具——印模。大量考古資料證明，古代鑄造青銅器的陶範的紋飾多數是用一種模子抑壓而成，而鑄造青銅器腹部等弧面的陶範均作凹面，壓印凹面陶範圖案的工具須在凸面。印模與後面的印章在形制上非常相似，即由一個可用手指抓住的印把和一個用來鈐印花紋的印面組成，但後世印章卻主要是作為憑信來用。古璽印源遠流長，內涵豐富，它的存在和發展，是中國文化史上特有的現象，也是研究中國文化不可缺少

陽陰都壽君府　　　都亭

執關　　　尚徇鈢

車口信鋪　　　王兵戎器

圖7-1　戰國官印　　　**137**

的內容。

　　戰國古璽可分爲三大類，即官璽、私璽和吉語璽。由於戰國古璽所使用的文字即當時的金文，因此字型變化多端，佈局奇崛，疏密自然。官璽可分爲官名璽和官署璽兩大類。官名璽是戰國時期各諸侯國政府頒發給官員本人署有官名的璽，是官員行使權力的憑證。（圖7-1）官署璽是政府設置的管理機構及某種職能官署的用璽，包括基層官署用璽、門官署用璽、資材官署、工官官署等。官署印的質料多以銅爲主，玉、瑪瑙、象牙、琉璃也可見到。印體主要有正方、長方、圓三種形狀；鈕式主要有鼻、壇、橛、圓、筒等，以鑿刻爲多；白文印文外多有邊欄，其中亦有十字界欄。此外，各國、各地區的官印也有其獨特的樣式。姓名私璽小於官璽，形狀除方、圓、長方之外，還有橢圓、心形、矩形、花瓣形等，鈕式除官璽常見的以外，還有帶鉤、角雋等；章法綺麗多姿。有的私璽還與各種圖案相結合，或獸或鳥，饒有古趣。其中最具典型特色的是闊邊朱文小璽，精微而清秀，多爲後世喜愛而效仿。（圖7-2）戰國時期璽印的廣泛使用和多變的藝術構思展現了當時印工的才藝，爲秦漢印章的發展奠定了基礎。

　　秦印與戰國璽印比較，面貌相差很大，這種面貌更新與秦王朝以小篆統一六國文字有關。秦代用於治印的文字稱「摹印篆」，較之六國文字規範而方整，用這一特徵的文字治印顯得平穩、安詳。

公孫達之鈢

盛固　　周惑訊鈢

孫襄　　佳言訊鈢

138　　圖7-2　戰國私印

右司空印　　　軑侯之印　　　西鄉

軍市

圖7-3　秦代官印

　　秦代官印有兩種，一為帝璽，一為百官印。（圖7-3）秦始皇用璽包括乘輿六璽和始皇用璽。先秦時期印章均稱璽，用玉也沒有等級限制，但秦始皇規定只有天子才能用玉璽。百官印中多用四字印，同時使用兩字印。這些官印還繼承了戰國璽印的某些特徵，白文鑿印多有邊欄，並在其間加添十字界欄，使印文在田字格中更適合方形的需要，寓變化於規整之中，以達到一種和諧之美。秦代私印包括姓名印和成語印，其中以姓名印為多。（圖7-4）姓名印從風格上來說，和秦代官印相似，方圓各具。秦姓名印在稱謂、材質、文字風格上都有其典型的時代特徵。

　　古代的實用印章發展到漢代，進入了鼎盛時期，無論數量之多、製

王瘺　　　　毋地　　　　楊贏　　　　騷濁

圖7-4　秦代私印　　139

彭城丞印　　　　　淮陽王璽

蒼梧候丞　　　　　皇后之璽

圖7-5　方整的漢代印

作之精美，還是品種之豐富、風格之多樣，都遠勝前朝，呈現出絢爛多姿的局面。（圖7-5）漢印使用的文字從秦摹印篆發展而來，稱爲繆篆。繆篆字形更趨方整，饒有隸意，接近當時通行的隸書。這種方整的趨向，不僅沒有使印章變得單調，反而寓變化於統一，寓圓於方，寓流動於平穩，充滿勃勃生機，形成了漢印寬厚、博大、沉雄的時代風貌。

西漢之初，印章一般均加邊框，多鑿印，字的點畫不塡滿方形空間，印風酷似秦印。西漢中期鑄印漸多，邊欄界格逐漸消失，印文筆劃盤曲增多，並向塡滿空間的方向發展，形式種類愈加豐富。新莽時期，印工手藝更加精湛，印風變得精巧。到東漢時期鑿印又較之風行，印風也因此變得挺峻，但渾厚嚴整不及以前。

漢代的官印，以白文印爲主流，最能體現漢印的典型風格。（圖7-6）尺寸大體在二·三公分見方，四字、五字、六字不等，多者達八九字。殉葬印中的帶官職名印則多達十二字。官印的內容包括上至帝王、下至小吏的各種等級職稱。作爲權力的象徵，除封綬及佩帶外，主要用鈐蓋公牘上的封泥，故通常稱爲「封泥印」。其方法是用鈐印在有水分的泥上而

長平令印

下邳中尉司馬

勱令之印

酇丞之印

圖7-6　漢代官印

產生印跡，待逐漸乾燥失水後，印跡便收縮、變形、龜裂、殘斷，形成一種趣味盎然的殘破美。

漢銅印的製作工藝有鑄有鑿，鑄印嚴謹而凝重，線條渾厚而有韌勁；鑿印則明朗而雄肆，線條爽利而挺拔。漢玉印用特殊的雕刻工具徐徐磨鑿碾成，故勻淨而典雅，線條光潔而流動。但不論以何種製作方法完成，漢官印的總體特徵可以用「平正方直」四字概括。

漢代的私印包括姓名印、表字印和臣妾印。（圖7-7）這類私印往往在姓名、表字的後面加上「印」、「之印」、「印信」、「信印」等字。有些私印為了識讀方便而將文字排成逆時針方向，這就成了「回紋印」。私印比起官印來一般尺寸小得多，但形制卻十分活潑，從一面印到六面印，從子母印到帶鉤印，從朱白相間印到吉語、肖形與姓名合刻於一體的印，極富變化，其中還有一種以鳥蟲篆為印文的私印（包括一些吉語印），綢繆繚繞、屈曲填滿、豐茂穠麗，極富裝飾趣味，是漢印中的一朵奇葩，體現了漢代印工的高超技藝。

漢代的吉語印也非常生動，印面大小與私印相仿。內容多為「日利」、「日光」、「長年」、「富貴」、「大幸」、「出入大吉」等。此外用作殉葬用的吉語印又名「祝辭印」，文字最多者達幾十字。（圖7-8）

肖形印（或稱圖案印），是用作求吉祥、去邪惡的佩印。（圖7-9）肖形

141

潘成　　　　　張厭狗

申遂　　　　　巴應

圖7-7　漢代私印

櫟陽延年

巨蔡千萬

郊里長壽

圖7-8　漢代吉語印

印常與名印同刻於一方，故漢代常有一面爲名印，另一面爲肖形印的兩面印。漢代肖形印圖案有動物、人物、建築、車馬等，內容豐富。其中「四靈」（即青龍、白虎、朱雀、玄武）出現較多，這與漢代的方士和道教有關。肖形印與漢代畫像石刻風格一致，多注重誇張外在的大形體，造型古樸而生動，有很高的藝術價值。

趙多　　　　王系　　　　徐樂　　　　竇孫千萬

圖7-9　漢代肖形印

軍假候印　　　尋陽令印

嵒泠長印　　　九原丞印

圖7-10　線條渾厚、整體嚴正的漢
代官印

中書門下之印

圖7-11　九疊印

　　漢代印章在印章史上有著十分重要的地位。首先，漢印奠定了中國古代基本的印章制度。漢代政府在繼承秦代制度的基礎上，對各級官署、職官使用印的材料、鈕式、形制、稱謂等做了詳細的規定，對後代的印章使用產生了重要影響。其次，漢印特有的審美樣式成為後代特別是明清文人印章追求的「經典」，「宗漢」、「仿漢」、「擬漢」等語彙不斷出現，漢印的文字變化、組合、增損等為印章藝術提供了一個「基本形」，而漢印中所表現出的渾厚、質樸、遒勁之美，不斷為後人發掘、取法。（圖7-10）

　　印章與紙張的結合產生了新的鈐印方式，即以水和蜜調和朱砂塗於印面，再鈐於紙帛之上。故此時印文多棄白改朱。據說早在封泥時代已有此法，只是到了此時才得以大量出現。這種水蜜朱砂印的鈐印方式從一開始就與當時的書畫藝術結下了不解之緣。收藏、鑑賞印在書畫上的出現，將實用印章逐步引入人文藝術領域。

　　唐宋時代是實用印章到文人篆刻藝術的過渡期。印章用於紙上，脫離了封泥的軌道，其印完全採用朱文，尺寸愈變愈大。隋代至宋代，官印的尺寸多在五至六公分見方，所用文字以小篆爲基礎，印文屈曲塡滿，線條反覆折疊，次數無定則，但因古代以「九」表示數之多，所以有「九疊印」之稱。（圖7-11）到了金遼時代，這種疊篆的程式走向極端，並一直延續到明清和近代，成爲印章中刻板枯燥、意味單調的一流。當然，唐宋時期的官印也並非完全沒有其美的內涵，有些官印圓渾而有骨力，爲元朱文的濫觴。

　　唐宋時代私印的實用價值降低，用途已不再像漢時那樣廣泛，但不乏繼承漢印傳統的優秀私印。如從南宋墓葬中出土的「張同之印」兩面印，儼然具有漢印風采，印的四側刻有篆書邊款，更具特色。

　　唐宋時代的文人漸開好印之風。由於朝野均有收藏書畫之風，鑑藏印在書畫上大量出現。（圖7-12）上至唐太宗自篆的「貞觀」聯珠印，唐玄宗自篆的「開元」印，南唐內府的「建業文房之印」，宋徽宗的「大觀」、「宣和」、「政和」印，宋高宗的「紹興」、「御書之寶」印，下至書畫家周昉、鍾紹

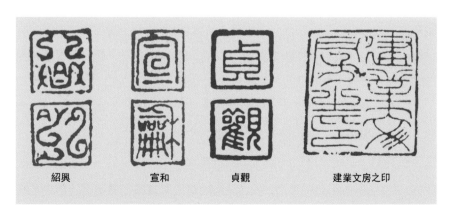

| 紹興 | 宣和 | 貞觀 | 建業文房之印 |

　　圖7-12　用於書畫之上的鑑藏印

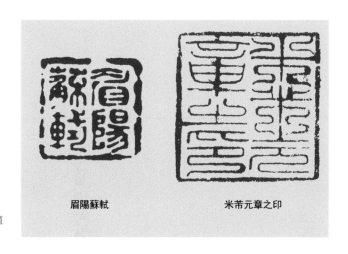

眉陽蘇軾　　　　　　米芾元章之印

圖7-13　宋代文人書畫
款印

京、韓滉、褚遂良、歐陽修、蘇東坡、黃山谷、米芾等，都有用於書畫的鑑藏印。

　　由於這種風氣的延伸和發展，首先在書法作品上出現了款印。款印中有名印、字型大小印、齋館閣印等等。到了宋代，書畫上還出現了寄情抒懷的閒章，例如歐陽修有「六一居士」印，黃山谷有「山谷道人」印，蘇東坡有「雪堂」齋館印、「東坡居士」字型大小印和「趙郡蘇氏」籍貫印，米芾有「寶晉齋」印以及用典故入印的「祝融之後」、「火正後人」等印，因祝融是神話中上古時期活動於楚地的火神，故以之隱喻自己是楚國後裔。李公麟畫上更有「墨戲」一大印閒章。這些印章顯示了文人藝術情趣對印章的滲透，表明了印章由實用性向文人化藝術方向的轉化。（圖7-13）

▌文人書法的延伸

　　「篆刻」一詞初出於漢代揚雄《法言》，從元代起專門用於印章。元代是印章藝術覺醒的時代，篆刻藝術美在文人的藝術觀念中形成。宋代文人好印之風以及集古印譜的風行，客觀上反映了印章審美趣味的發展。到了元代，這種對印章的認識發生了質的飛躍。元初喜好集古印譜的風氣有增無減。文人書畫家的傑出代表趙孟頫，在自己所輯的集古印譜《印史》的序言中明確表述了提倡漢魏印章貴有「典型質樸之意」的審美觀，並抨擊了士大夫中以「新奇相矜」、「不遺餘巧」的喜好把印章做成鼎、壺、葫蘆等形

吾衍私印　　　魯郡吾氏　　　布衣道士　　　貞白

　　　　　　　　　　　　　　　　　　圖7-14　吾衍印作

松雪齋　　　天水郡圖書印　　　大雅　　　趙孟頫印　　　趙孟頫印

圖7-15　趙孟頫書畫中的印作

狀的形式主義傾向。趙孟頫關於印章的宗漢審美觀，爲文人印章指明了方向，使文人印章藝術從此走入正確的軌道。與趙孟頫同時的吾衍也是提倡漢印的傑出一位。吾衍曾著有《學古編》二卷，其中《三十五舉》中的部分內容是歷史上最早的篆印教科材料，並可推爲早期印論的代表，在篆刻藝術理論史上佔有突出的地位。（圖7-14）《三十五舉》中突出強調的「古法」即是漢印的篆法和章法。

趙孟頫書畫中的印章作品以小篆印居多，被稱爲「元朱文」。（圖7-15）因其風格圓轉流暢、清新悅目又富於個性，所以元代士大夫競相模仿，其影響延至明清及近代，在歷史上形成繼古璽、漢印以後又一嶄新格局。趙孟頫自篆的印章，實際上已初具了早期文人流派印章的特徵。吾衍自己所篆的印章除元朱文外，多爲漢印格局。趙、吾二人自篆印章的風範和崇尚漢印風氣的流行，造成了元代文人書畫家所用的印章基本上呈元朱文和漢白文兩大格局。

由於在書畫界舉足輕重的書畫家趙孟頫、柯九思等在書畫作品上喜好用印，並且十分講究，所以印章與書畫關係更加緊密，書畫家自篆自刻印

王冕之章　　　　姬姓子孫　　　　王元章　　　　竹齋圖書

圖7-16　王冕印作

章的欲望日趨強烈。在漢印審美觀的影響下，元代中後期出現了集寫刻於
一身，並以漢印風釆爲追求對象的文人篆刻家，其中傑出的代表是王冕。
王冕（1287－1359），字元章，號煮石山農、飯牛翁、會稽外史、梅花屋
主、方外司馬等，浙江諸暨人，著名畫家。據元末明初劉績所著《霏雪錄》
中說：「初無人，以花藥石刻印者，自山農始也。」今天我們還能在他的書
畫眞跡上搜集到約十六方印章作品。（圖7-16）這些印均體現了典型的元印兩
大格局，朱文印作元朱文，白文印作漢白文。其中「方外司馬」、「會稽外
史」、「會稽佳山水」等數方白文，用刀沖刻的韻味明顯，很可能是以石治
印之作，從中可窺出王冕已掌握了較嫻熟的刀法。

▌ 文人印章的崛起

明代繼元代文人開創之路，流派篆刻藝術在萬曆時代達到前所未有的高潮。其原因在於石質印材被廣泛用於治印，以漢印為主體的集古印譜的刊行和普及以及印章理論的迅速發展。篆刻藝術流派始於明中葉蘇南一帶書畫家的藝術實踐中。從小受到吳門畫派藝術家薰陶的文彭（1498—1573）是其中最突出的一位。文彭是吳門畫派主將文徵明的長子，他和他的父親都繼承了趙孟頫用印的習慣，所用印章出自己篆。（圖7-17）據周亮工《印人傳》載，文彭中年以前的印章大多自篆後交雕刻藝人李文甫用象牙為印材刻製而成。後來，他在南京偶然從民間獲得大批燈光凍石，遂製章並自篆刻印。他的印章曾影響了王谷祥、許初、何震等印人。從此，以石製印的風氣便風靡開來，並由此產生了一大批成就傑出的篆刻家，其中何震、蘇宣、朱簡、汪關對明末及清代的文人篆刻藝術流派影響最大。

清代前期文人篆刻家大都受到明代篆刻家的影響，從活動地域而言，範圍有所擴展。當時地區流派很多，主要有如皋派、雲間派、虞山派等等，但影響最大的是徽派。

149

| 兩京國子博士 | 壽承氏 | 三橋居士 | 文壽承父 | 文彭之印 |

圖7-17　文彭印作

　　徽派的首領程邃（1607－1692），白文仿漢，刀法沉鬱頓挫，清瘦可愛，其間可見受朱簡的影響；朱文則吸收福建漳浦印人黃樞以鐘鼎古文入印的長處，印邊也採用戰國闊邊璽的形式，故其朱文印迥異於明人之作。（圖7-18）程邃的印章在揚州曾影響了許多印人，如揚州八怪中的印人和「歙四家」及鄧石如等，即使是後來浙派中的印人也視其爲學習的楷模。

　　徽派的中堅鄧石如（1743－1805），原名琰，又字頑伯，號完白山人，安徽懷寧人，在清代文人流派篆刻史上佔有十分顯赫的地位。他敢於突破漢印的藩籬，直接把其具有漢碑額風格的篆書體式和筆意運用到篆刻中，一變當時的舊習，而以圓勁勝，形成安雅流暢、婉轉多姿的印風。魏稼孫將他對篆書和篆刻相通的認識歸納爲「印從書出，書從

床上書連屋
階前樹拂雲

蟬藻閣　　程邃之印

　　圖7-18　程邃印作

半千閣 　　　　　鄧氏完白 　　　　　鄧石如字頑伯

圖7-19　鄧石如印作

印入」，精賅地點明了他以書入印的篆刻藝術特色。（圖7-19）鄧石如的再傳弟子吳熙載（1799—1870），號讓之，是其「印從書出」理論的實踐者，影響最大。其篆刻婀娜秀麗，用刀如用筆，富有筆意，多爲沖刻，刀法輕淺，書印一體。後人將鄧石如和吳熙載等並稱爲「鄧派」、「鄧吳」。

　　形成期晚於徽派，而與徽派同領清代印壇風騷的是活動於杭州的另一大系浙派。如果說徽派是一個不自覺的、帶有鬆散性質的流派的話，那麼浙派一系則是一個較爲緊密的、具有自覺性的流派。浙派篆刻家始終以杭州人丁敬（1695—1765）爲流派的鼻祖，以其所用的切刀法爲主要技法，所以浙派比起徽派來要相對穩定，風格的延續性較強，因而有封閉性傾向。丁敬篆刻吸收了秦漢、宋元以來的風格，形成與前人不同的風範。（圖7-20）丁敬用刀速度較遲緩，方中有圓，行中帶澀；邊欄處理常以刀擊，使之自然殘缺。因此，他的印風在刀法的意味方面要強於其他流派。由於丁敬的出現及其弟子們的努力，自元吾衍、王冕以來一直較爲沉寂的浙江印壇重新恢復了生機。

　　丁敬之後，杭州籍印人蔣仁、黃易、奚岡、陳鴻壽、趙之琛、錢松等先後繼承他以澀刀碎切爲刀法的特徵，各領風騷於浙杭，延續近兩個世紀，被後世稱爲「西泠八家」。

　　在晚清，繼浙、徽兩派高潮漸退而登上印壇高位的有趙之謙、黃士陵

趙瑞 泉皋（連珠印）　　豆花村裡草蟲啼　　徐觀海印　　相人氏

圖7-20　丁敬印作

（1849－1908）、吳昌碩等。

　　趙之謙，字益甫、撝叔，號悲盦、無悶等，浙江紹興人。他天分極高，詩、書、畫、印各領風騷。他的印章初從浙派入手，後於古璽、秦漢印、宋元朱文印下力極深，又從徽派諸家如巴慰祖、鄧石如那裡汲取營養。趙之謙以其秀麗挺拔的篆書從中脫胎而出，逐漸形成了自己獨特的風格。（圖7-21）他為魏稼孫所做「鹿魏氏」一印邊款稱：「古印有筆尤有墨，今人但有刀與石。此意非我無能傳，此理捨君誰可言？」這正是他將篆書筆墨意趣和印章結合的最好注腳。更值得注意的是，他以「印外求印」為宗旨，廣泛地借鑑清代晚期日漸增多的出土的金石文字資料如六國幣銘、秦詔版、漢金文、磚瓦碑刻、封泥等用以入印，使其印構思新穎，形態眾多。此外，他還大膽以漢畫及六朝造像文字刊刻邊款，拓展了邊款的表現力。在「松江沈樹鏞考藏印記」的邊款稱：「取法在秦詔漢燈之間，為六百年來模印家立一門戶。」這種取材的豐富性，使晚清印壇出現了新的局面。

壽如金石佳且好兮

松江沈樹
鏞考藏印記

靈壽花館

圖7-21　趙之謙印作

黃士陵早年曾師法鄧石如、吳熙載和浙派，而受趙之謙影響最深。他的印章不喜殘破，而是將趙之謙精緻一路加以拓展。（圖7-22）黃士陵多以薄刃沖刀表現三代和漢金文的「金味」。他所理解的高古是一種「原生態」的整飭之美，章法平中見奇，巧中見拙，因而形成挺勁光潔的印風。同時，他利用金文中肥厚的點團來表現印章的筆墨情趣，還更加拓展了趙之謙「印外求印」的實踐，凡所見金石碑版文字能入印者，均大膽嘗試，極富有創造力。他主要活動於廣州、南昌，曾影響了許多印人，如近代喬大壯、李尹桑、馮康侯、鄧爾雅等，世稱「黟山派」。

　　吳昌碩係晚清集詩、書、畫、印於一身的傑出藝術家。書法石鼓文。他治印雖初學浙派、鄧石如、吳熙載和趙之謙，但最後獨特風格的形成得力於他一生用功寫的《石鼓文》，並把其筆意融入漢印，這種表現渾厚高古和蒼茫爛漫的風格在他中年後日趨鮮明，所刻印章極富濃厚的筆意墨趣，並把漢磚瓦文字、漢殘破效果和封泥的邊欄變化巧妙地融入印面，渾然天成。吳昌碩用刀不拘陳法，邊欄、印面、印文都用敲擊、刮削等「做印」方法，表現「天然」的古樸美。（圖7-23）吳昌碩對近代印壇如徐新周、趙古泥、趙雲壑、陳師曾等影響巨大，世稱吳派。他的弟子極多，由於他的威望，中國歷史上第一個印人社團——西泠印社曾公推他為社長。

五十以學　　　　　　外人那得知

古槐鄰屋

圖7-22　黃士陵印作

竹溪沈均瑝字　　　　泰山殘石樓
笈麗

我愛寧靜

圖7-23　吳昌碩印作

　　清代以後，近代印壇的傑出代表齊璜稱得上是印章流派史上的又一座
里程碑。齊璜（1863－1957），字瀕生，號白石。齊白石是繼吳昌碩之後歷
史上又一位書、畫、印皆絕的巨匠。他的篆刻最初從浙派入手，又受趙之
謙、黃士陵影響，定居北京後與陳師曾相識，過從甚密，相互啓迪很深，
在此期間又受到吳昌碩的影響，但決定其印風的主導方面乃是與其獨特的
篆書風格合轍。他在印風上的變化和其書法取經一致。（圖7-24）他自述學
印過程：「余之刻印，始於二十歲以前，最初自刻名字印。友人黎松庵藉

以丁、黃印譜原拓本，得其門徑。後數年，得《二金蝶堂印譜》，方知老實爲正，疏密自然，乃一變。再後喜《天發神讖碑》，刀法一變。再後喜《祀三公山碑》，篆法一變。最後喜《秦權》，縱橫平直，一任自然，又一大變。」他將多種篆書的手法運用到印章中，喜用單刀側鋒

悔烏堂　　　　借山門客

圖7-24　齊白石印作

沖刻，多具漢將軍章的急就趣味，粗獷而雄肆；章法大起大落，疏密對比強烈，特立獨行。在他的影響下形成了強大的齊派印人群體。

　　從鄧石如、吳熙載、趙之謙、吳昌碩、黃士陵、齊白石等人的篆刻作品可以看出，他們在作品中充分表達書法的筆意，再融入「金味」、「玉味」、「石味」、「木味」等多種意味，形成典型的藝術風格。同時也說明，清中後期以來的文人篆刻藝術所走過的藝術之路都是以「印從書出」和「印外求印」爲軌跡的，可視爲入古出新的典範。當代篆書創作的不斷出新和地下出土的新金石資料是激發提高篆刻藝術水準的兩大動力，「印從書出」和「印外求印」作爲篆刻藝術最有生命力的理論，推動著中國篆刻藝術不斷向前發展。

參考文獻

[1] 許慎。說文解字[M]。北京：中華書局，1963。

[2] 何琳儀。戰國文字通論[M]。北京：中華書局，1989。

[3] 裘錫圭。文字學概要[M]。北京：商務印書館，1988。

[4] 黃賓虹，鄧實。美術叢書[M]。南京：江蘇古籍出版社，1997。

[5] 盧輔聖。中國書畫全書[M]。上海：上海書畫出版社，1993—1999。

[6] 華東師範大學古籍整理研究室。歷代書法論文選[M]。上海：上海書畫出版社，1983。

[7] 崔爾平。歷代書法論文選續編[M]。上海：上海書畫出版社，1993。

[8] 崔爾平。明清書法論文選[M]。上海：上海書店出版社，1994。

[9] 朱天曙。中國書法史[M]。北京：文化藝術出版社，2009。

[10]中國古代書畫鑑定組。中國古代書畫圖目[M]。北京：文物出版社，1987—1994。

責任編輯　　雪　　兒
封面設計　　陳德峰

中華文化基本叢書───── 02

書　　名　**書為心畫：中國書法**
著　　者　朱天曙
出　　版　三聯書店（香港）有限公司
　　　　　香港北角英皇道 499 號北角工業大廈 20 樓
　　　　　20/F., North Point Industrial Building,
　　　　　499 King's Road, North Point, Hong Kong
香港發行　香港聯合書刊物流有限公司
　　　　　香港新界大埔汀麗路 36 號 3 字樓
版　　次　2014 年 10 月香港第一版第一次印刷
規　　格　16 開（165 × 230 mm）172 面
國際書號　ISBN 978-962-04-3510-2
　　　　　© 2014 Joint Publishing (H.K.) Co., Ltd.
　　　　　Published in Hong Kong

本書原由北京教育出版社以書名《中華文明探微系列叢書（18 種）》出版，經由原出版者授權
本公司在除中國內地以外地區出版發行。